遊托邦

端工作室——著

G-TOPIA

序　遊戲，無限可能的沙盒

楊靜

「這位小姐，好心提醒你，博物館再半小時就閉館了，你還有三層
沒看，要加快速度喔！」

穿導遊工作服的義大利阿姨不厭其煩跑來催促，這已是第三次了。
我們勉強用英語溝通，她始終不信買票入場的遊客會不在乎是否看
完全部展廳，末了，她恍然大悟：「你是來蹭冷氣的吧？」

七月末的杜林（Torino，都靈）酷暑難耐，但令我在埃及考古博物
館流連忘返的倒不是冷氣。「從底比斯到孟斐斯的路要通過杜林」
（古埃及學家商博良語）──這個位於義大利北部古城中的博物
館，百餘年來幾位館長遠赴埃及多個古城遺址，系統發掘。莎草
紙、石膏像、木乃伊和棺木源源不斷流入館內，久而久之，造就這
座歐洲最大的埃及考古博物館，藏品遠勝大英博物館。

博物館用一層樓來作前奏，它不忙著擺出幾尊鎮館之寶，而先用地圖和相片講述館藏是從哪裡來到杜林；之後的幾層則藏品豐富，並且按古埃及原生場景還原成「活景」。參觀者無須低頭遍讀標籤，就能猜到這些藏品的功用。

我大學讀博物館學，此刻又在修藝術史，這些用心的安排當然令我暗暗叫好。但，這並不是我站在一個小村落展廳挪不動腳的原因。如磁鐵般牢牢定住我的，是不期而遇、似曾相識的驚喜。

這個村落，我原是見過的，不，我原是「建過」的。而底比斯與孟斐斯，我與它們也是通過商、甚至打過仗呢。

我說的當然是遊戲。

《法老王》是上世紀九零年代末Impressions Game（印象遊戲公司）出品的歷史策略遊戲，2000年左右，我在盜版合輯上機緣巧合找到它。回想這個遊戲，總有一股土黃色的沙漠氣息，遊戲背景音樂是埃及風格的，文字相關界面則模仿莎草紙的質地。遊戲中，我是法老家族的一員，要在繼承的王土上繼續創建文明。

那版《法老王》是英文原版，還是中學生的我把《牛津高階英文詞典》擺在鍵盤旁邊，硬著頭皮一個字一個字查字典，才明白任務是什麼，敵人在哪裡。一個暑假下來，我學了很多考試用不到的詞彙：亞麻籽（Flax）是殯儀館（Mortuary）做木乃伊用的；石室墳墓（Mastaba）建得多，文明指數才會上升；而花崗岩（Granite）則是建造某些建築物的必備石材。同時，我也對古埃及人敬畏的神明有了大概了解——奧西里斯（Osiris）是最需要討好的神祇，它決定尼羅河的泛濫，也就關乎每年莊家的收成；布塔（Ptah）則是工匠的守護者，它高興了，我的大小作坊才可以順暢運行。

磕磕絆絆地，我的子民終於得到穩定的物資供給，桌上的食物也從只有獸肉豐富到魚類和穀物。醫生和殯葬師處理人民的生老病死，舞者和雜技演員則負責製造歡笑。奢侈品作坊打造的珠寶首飾被賣給尼羅河上下游的村莊和城市，我則從它們那裡購買磚塊和石材以搭建金字塔……

遊戲難度不低，我需要知道大部分生活必需品的原材料和製作工藝，然後鋪設充足的基礎建設來運輸這些產品。一旦疏忽，大宅就敗落成貧民窟，而不小心得罪神明，乾旱與瘟疫就會席捲整個城市。

那差不多是二十年前的事情了，若不是站在這個文物拼組而成的「古埃及村落」，我都以為自己已經忘記了。當虛擬的村莊和現實的博物館突然對接，大腦皮層的興奮感真實而強烈，我回到了從沒

去過的地方。

是遊戲，在我們身不能至，心嚮往之的時候提供進入陌生世界的可能；也是遊戲，憑藉偶然的機會，和真實情境產生互文時，讓我們有更多的儲備與勇氣。在端傳媒「Game ON」這個欄目裡，我們寫過很多這樣的神遊故事，《這是我的戰爭》（This War of Mine）重建薩拉熱窩圍城的殘酷，《旁觀者》（Beholder）帶我們第一身體驗蘇聯極權的恐怖，《1979革命：黑色星期五》（1979 Revolution: Black Friday）再現1979年伊斯蘭革命的前奏⋯⋯。早幾個月，哈佛大學李潔教授來海德堡大學談毛澤東時代的記憶與博物館，末了她問：「除了博物館、紀錄片，還有什麼方法，可以重建記憶現場，並且使之參與到當下的世代嗎？」我幾乎不假思索的有了答案，當然是遊戲。我的德國房東來自東德首都，每次回鄉，她都感歎一切都在更新換代，「有沒有可能讓年輕人知道東德的生活是怎麼回事？」還是同樣的答案，遊戲。當然，電影也可以，但能隱藏無數細節待有心人挖掘的媒介，在我看來，絕對是遊戲。

歷史或平行歷史遊戲讓我們能夠書寫、重讀記憶，這是遊托邦向後延伸的象限。但回到過去的技術和敘事本身，早就裹上了一層未來感。而本就立足於幾十年後、幾百年後甚至幾千年後的遊戲，則將這個象限向前延展。我們曾經分析過《奧威爾》（Orwell）兩部曲，暢想在並不遙遠的將來，一個全知全能的系統如何將人類活動從發生的那一秒就變成數據庫數據，如何將我們的所思所想所言所

行全都變成可讀檔案記錄在案。《塔科馬》（Tacoma）公司則選擇一個審慎的位置，構思在人工智能和虛擬現實結合得天衣無縫的世界裡，人類僱傭關係和新型態資本主義何去何從。我們還沒來得及寫下的《生化奇兵》（BioShock）、《異形》（Alien）、《恆星戰役》（Stellaris）則推演現實社會的各種規則，在科技和文化的雙重驅動下如何生長。

在遊托邦裡，歷史有時以未來的姿態跳出記憶，而未來總有某種似曾相識感。這種時間的模糊感賦予我們一種手握時光機的感覺，似乎永遠可以從現在脫身，遊移在時間的軸線上。然而，遊托邦並沒有遺忘「現在」這個時間緯度。將「現在」晶體化，捕捉它的某個瞬間某個姿勢，然後放在手術台上解剖把玩，這正是遊托邦的魔力所在。《世界的命運》裡，遊戲虛構出一個如可口可樂一樣跨越國界線的全能NGO組織，讓我們通過回合策略的遊戲機制來親身體驗遏止全球變難之難。面市不久的《中國式父母》則用模擬養成的方法，解剖中國家庭關係，以及應試教育系統。如此，遊托邦把我們的一部分外化為鏡子，讓我們在虛擬中再見現實，有一種靈魂出竅的體驗。看著作為他者的自己，我們能夠更脫離也更客觀（抑或是另一種不一樣的主觀）欣賞或審視自我與我們棲身的世界。〈如何用十二年玩一款電子遊戲〉寫的是電子遊戲，更是玩電子遊戲的「我」，在遊托邦裡我們不經意間保存了一部分自我，玩樂的當時也許不自知，但很多年後回頭看，不變的遊戲見證著在人間奔走的我和你。

時間與自我之外，我們當然不會抹煞遊托邦最初吸引我們的特質：快樂。這是另一重「邦」的所在，腦力高度集中，手眼靈活協調，在遊戲設計師精明的計算下，成功與失敗都刺激多巴胺分泌，難怪打遊戲要比看電影耗人精力。打開一個又一個遊戲，我們熱身、投入、失敗，然後英雄再次來過。就這樣熟悉一個又一個世界，接受各種古怪但刺激的設定——困在荒野覓食、在宇宙某處用智能手錶尋求幫助、以蒸汽朋克（台譯：蒸汽龐克）的風格環遊地球、吃下紅色藥丸看到不存在的時空、在警察局觀看記憶碎片探案、不斷重讀上一個瞬間來改變未來……甚至靜下來回想最初帶我們上船的那些老遊戲——今天，你還是可以找幾個老遊戲考古網站，下載模擬器和《瑪莉兄弟》打一天。到這時我才發現，小時候我們有多幸運，哪怕是《瑪莉兄弟》這樣的遊戲，製作者也賦予無限創意，在最普通的打機可能外，到處布滿玄機，隱藏關卡、生命蘑菇，還有資深遊戲玩家探索出的通過打遊戲來修改遊戲的狂野路線。難怪父母要怕遊戲成癮，這不是粗製濫造的大麻，想要抵擋遊戲的魔力，那替代品的精彩程度也不能打折。

二十年前，也許關於電子遊戲的爭論還有些許意義，但如今，這個討論已顯得過於陳舊——電子遊戲已經全面進入我們的生活，虛擬和現實的界限也變得越來越模糊，既然口誅筆伐並不能讓電子遊戲產業衰亡哪怕一點點，那麼正視這個巨型產業在吞噬著什麼，又有什麼樣的改良可能，才是更值得關注的議題。

既然在講古，就讓我繼續下去。我在德國生活在一個大學鎮，還是一家以傳統人文學科與醫學院為重的老牌大學，即便是這樣，城中每個星期都有遊戲Jam，什麼人都可以參加。不會寫代碼（程式），那可以做美工，或者寫故事，做音樂，甚至做遊戲測評員。而我在做的博士論文研究，也讓我接觸到各種原本和遊戲無關的人——用遊戲做電子藝術史的老師，用遊戲做心理治療的諮詢師，用遊戲考古的攝影師，用遊戲做肌肉復健的生物學家。

遊戲，本身就是具有無限可能的沙盒。只要你留心，就會在過去與未來，在此時與此地，無數次和它相遇，這，也是「遊‧托邦」的意思。

離開杜林的晚上，我站在旅館露台往下看，錯落有致的紅色屋頂連成一片，隨手發一張照片在臉書上：「《刺客信條》之杜林」。三個小時後，有三、四十個朋友按讚，大部分是這幾年在「遊‧托邦」裡結識的人。他們懂我在說什麼，你呢？無論你此刻懂不懂，歡迎你和我們一起探索這個仍在擴張的「遊‧托邦」。

目　次

▎遊戲的邊界

遊戲的可能

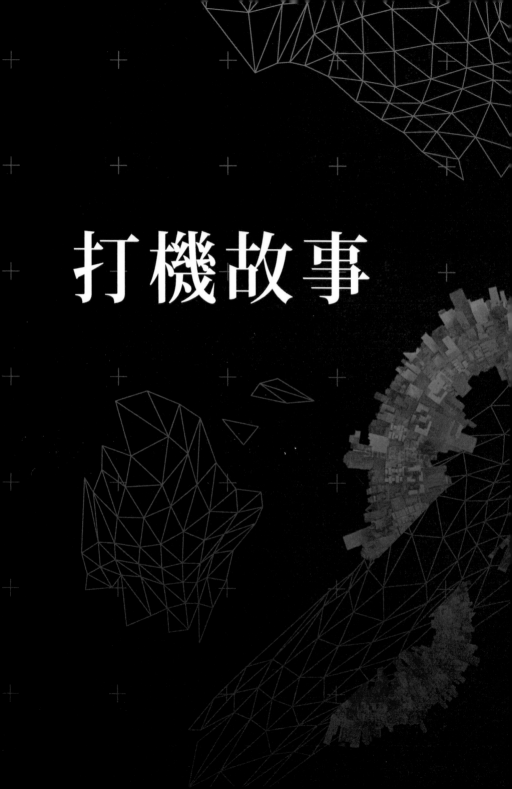

打機故事

遊戲和電影、音樂等藝術形式最大的不同，在於它的互動性：

每個玩家都可以參與其中，不同的選擇會引發不同的結果。

同一款遊戲，給不同玩家帶來的體驗可能大相徑庭。

這一章，我們聚焦於遊戲與「我」的關係，分享自己的打機故事。

我為什麼要打遊戲？

楊靜

「那你抑鬱的那段時間都做些什麼？」心理醫生在那邊的椅子上問。

「什麼也沒做，到了晚上孤零零睡不著，就打遊戲吧。」

「打什麼遊戲？」

「也沒什麼特別的，我不記得了，讓我回家看看。」

打開Steam的記錄，發現我一整個冬天都在殺殭屍。

簡單的冒險射擊，有點像小時候的《魂鬥羅》，動作就是跳躍、射擊、扔手榴彈和燃燒彈，武器有七、八種可以換，角色形象和難度也能選。玩了十幾遍之後，遊戲就變成了肌肉反應，哪裡有殭屍根

本不用想，平均4小時通關的遊戲，我2小時就隨便結束。

兩小時也剛好可以看兩集《新聞室風雲》（The Newsroom），一部講奧巴馬執政時美國電視新聞製作人的劇集。這部劇我大概看了三十多遍，可以脫口而出80％台詞。後台開兩集聯播，然後邊聽邊炸死一幫噁心的殭屍，心不在電視劇也不在遊戲上，強迫症似的對著Macbook兩小時，終於沒有氣力再做什麼，便沉沉睡去……

「打遊戲的時候會覺得有成就感嗎？」我把自我調查的結果匯報給醫生，他一點不驚訝。

「無腦遊戲很難有成就感，但是覺得很舒服，到點就會自動打開遊戲和電視劇，有點像一種儀式。」

「為什麼不打別的遊戲呢？」

「其實也有，不過都挺老的，甚至會不斷打一個1990年代的台灣遊戲，那也是我玩過的第一個電腦遊戲。說實話，那款遊戲所有可能結局我都觸發過，連每個NPC的對話都記得起來，我也不知道自己幹嘛還在玩，玩的時候也沒有特別高興。」

「玩的時候，覺得有一種安全感嗎？」

我擁有自己電腦大概是在14歲，商家不知為什麼預先安裝了《盜墓者羅拉》（Tomb Raider，台譯《古墓奇兵》）、《雷神之錘》（Quake）和《世紀帝國2：帝王世紀》（Age of Empires II）。但因為我手眼協調能力偏低，很快四處找來一批角色扮演和經營養成遊戲，不分晝夜地玩。

爸媽發現不小心給我買了一台「高級遊戲機」，於是展開一場鬥智鬥勇的持久戰：先是藏鍵盤，那我就只玩用滑鼠的遊戲；然後藏滑鼠，我就從同學那裡日租滑鼠艱苦奮鬥。後來來了「大招」──我媽把螢幕搬到地下室，我沒有鑰匙，也沒辦法把那麼重的螢幕搬上五樓，但還是學會了如何把電腦主機連到電視上。有時也存錢去網吧，不過網吧煙味重，一回家全身都是破綻，容易捱打，所以還是少去。

有個寒假，我報名參加英文輔導班，靈機一動，居然摸索出一條逃學之路：早晨9點整裝待發假裝出門上課，在寒風中閒逛半個小時，然後用公用電話打回家中，確定無人接聽後安全返回，打開遊戲盡情歡樂到中午，假裝下課，去祖母家吃飯，過一個小時表示我要回家做功課。到家後繼續奮戰，到6點果斷關機，這樣機箱和螢

幕有足夠時間降溫，可以逃過父母例行檢查。晚飯後撒嬌：「我已經學習一天了，能不能玩兩小時電腦。」聖上們批准後，我也做好孩子樣，到11點準時退出遊戲，回臥室就寢。睡了3個小時後，趁月黑風高，鬼鬼祟祟摸去書房開機，我記得總會用一塊墨綠色的天鵝絨布，搭在螢幕上可以很好的吸光，外面看不到有人在用電腦。早上7點再睡一覺，醒來吃好早飯，9點再出門「上課」——如是循環，直到一個月後被抓現形。

那個月我好像過著雙重生活，身心極度疲乏，但有一種絕對自由的感覺，一會建設模擬城市，一會開船從杭州去熱那亞賣陶瓷。遊戲世界太吸引，沒時間想寒假作業、想新學期要加物理、化學兩門新課、想好好學習天天向上、想班上那個唱歌很好聽的男生到底喜不喜歡我。有了案底，爸媽的監管嚴格百倍，再沒機會如此瘋狂，還要忍受「如果當年你不耗在遊戲裡，隨隨便便上北大」這樣的嘮叨。

不上北大也無妨，我去了講求「自由而無用」的復旦。大三那年暑假，終於迎來「第二春」——我們一整個寢室四個女生轟轟烈烈打了幾個星期《暗黑破壞神2》。我是亞馬遜女戰士，在遠處補箭；準備考公務員的女孩選擇特魯伊，不斷變怪獸；要上研究生的女孩是巫師，而天天研究如何面試五百強的女孩則是聖戰士。

我們邊吃外賣邊圍攻全身膿汁的大蜘蛛，互相搶奪死人的裝備。隔

壁寢室是球迷，打遊戲時總能聽到她們為阿根廷或意大利加油的聲音。大三是最後的放風，再沒法拖延找工作或考研究生，我們都明白這一點，故而瘋起來更不顧死活。

「其實我打遊戲的時候並沒有想起小時候的快樂，安全感更多是來源於足夠了解關卡，隨便可以通關。」

「和你當時的生活狀態相反？」

畢業後我選了一種奇怪的人生路徑，隨遇而不安。仗著年輕自信，換了好幾份別人覺得不錯的工作。每次轉軌道都躊躇滿志，說真的有點像你玩了很久《仙劍奇俠傳》，然後被無聊的後傳噁心到，就特別期待玩玩《輻射》什麼的。直到去到新的工作或親密關係，每每發現它們各自有各自的缺陷。就比如你交了一個非常盡職盡責的男友，但他就是沒有情趣，之後換了一個極其有趣的男友，可他生活又不能自理。但最讓人懊惱的其實不是交了這個或那個男友，而是自己永遠不能讓自己滿意。

《新聞室風雲》的主播自嘲：「我不過是個永遠沒辦法實現自己潛

力的中年人罷了。」——我完全能夠偷他台詞。上個冬天我被困在德國南部一座小山上，多出很多時間反省，越省越討厭自己，恨不能讓我媽打回去重生——對於過去我有很多馬後炮，可時間不會倒流。對於未來，我只想拖延，可時間就在那，要慢慢殺。

「所以就開始重新打遊戲？」

「也許吧……」

殺殭屍是個有始有終的遊戲。初玩時打大boss，我總是死，於是每次快到最後關頭我就自動「大俠請重新來過」。冬天快過完的時候，也許久違的陽光給我補充了維他命，我慢慢勤奮起來——在遊戲裡，研究了一下戰略戰術。最後發現一種「以彼之道還施彼身」的賴皮方法，硬是拖死了boss。那之後，我就進階到翻雲覆雨、兩小時通關的境界，一直到刪了遊戲。

「為什麼刪掉？不打開不就行了？」

「我了解我自己，我肯定又會打開然後沉淪的。」

「那你是戒了？」

「不是，這種事情我做過好多次。過幾年，有一天我跌到谷底的時候，就會千方百計找到這些遊戲繼續玩。」

我玩的第一個遊戲是Windows 98系統上的。2000年在Windows ME中想再玩，就需要找玩家製作過的升級版本，不然會突然跳出。換了Macbook就更難了，還好在淘寶上找到有人出售Mac版本的遊戲，但性能就很不穩定，也算是聊勝於無。我查看自己的淘寶記錄，這款遊戲我買過11次，有6次是從同一個賣家那裡買的。每次集中玩一段時間，我就會很難受，像吃撐了，於是就刪掉存檔和安裝文件。再有強烈慾望想玩的時候，再去搜索下載或者購買。那款遊戲是一個為期三年的養成遊戲，基本上沒有失敗的可能，玩的時候說不上有成就感，更多的是放鬆和安全。

「反而是每次要玩到結局的時候，心情會變差。」

「是因為不能接受結局？」

「那也不是，更像是覺得沒什麼可能了。那款遊戲會根據你三年的表現給你設計一個結局頭銜出來，玩多了就覺得不過那麼幾個結局，很無聊。」

「在生活裡你害怕被人蓋棺定論嗎？」

怕嗎？我不知道，確實我會害怕別人發現我不過是個「未能發展自己潛力的中年人」。更何況生活比遊戲出其不意一百倍，沒有一個系統能夠給我打分，沒有遊戲說明書告訴我要做什麼、不做什麼，防備誰，結交誰，不過是走一步看一步。不知不覺，我混成了一個「不走尋常路」的怪人：沒有路標，鮮有同路人，可能走到底我還是那個我，一個老臉裝純情的人。

「你知道有很多孤獨的小孩子會有一些絨毛玩具玩伴，覺得害怕孤單的時候就抓著不放。」

「我好像從來都沒有這種需求。」我好不容易回憶起，不知哪個長輩送了我一個長腿紅衣服的洋娃娃。可我假扮醫生給她打針，注水太多，她慢慢腫脹了，裡面的稻草都刺出來了。

「但是你有遊戲啊！」

情緒最抑鬱的那個月，天黑的早，大約五點鐘就要往家走。懶得做飯，懶得洗碗，總是訂山腳一家印度人做的披薩，口味只能說獨特。

我把電視劇打開，再開遊戲，然後恨自己又要虛度一個夜晚。如果不打遊戲，也許我會看書，會寫字，會做運動，會學語言——做我覺得我需要做的事情，就好像當年父母對我的期待那樣，如今他們已經對我沒有太多要求了，但我繼承了他們的志願，嚴格監管我自己。然後，就像當年一樣，另一個我默默拖延時間，打當時想打卻打不到的遊戲。兩個我彼此敵視，一個拒絕長大，一個恨鐵不成鋼，在晝長夜短的寒冬裡撕扯，精疲力盡。

「醫生，難道我要感謝遊戲嗎？我其實是想治好自己這麼大年紀還玩物喪志，想做個有用的人。」

「有沒有用是誰來評價呢？怎樣才算是有用呢？」

「……我只是覺得我可以做更多比打遊戲有意義的事情？」

「那會讓你高興嗎？」

「不知道，我總想像那會讓自己成熟，起碼不會這麼生氣自己。」

「也許比起要不要打遊戲，你更應該問自己一個問題：你準備什麼時候原諒你自己、接受你自己？不過是玩玩遊戲罷了。」

這醫生是我看過的心理醫生中最雲淡風輕的一位，他說他自己也是老玩家，我不知道那是真心話，還是為了讓我放鬆的策略。

諮詢結束了好幾天，我沒再殺殭屍，也沒有刪掉遊戲。那個台灣老遊戲倒是又玩了兩次，腦子裡一個我跳出來說：「你不是已經玩過這些了嗎，為什麼還要浪費時間？」另一個我這次沒有沉默：「我只是累了，我只是想輕鬆一下、開心一下，如此而已。」

消逝的武林：
如何用二十年玩一款電子遊戲？

馬家豪

《俠客風雲傳》在知名遊戲販售和社交平台Steam上架了。

華人地區出產的中文遊戲竟然在Steam出現，而且是單機遊戲、武俠遊戲，還是經典遊戲《金庸群俠傳》的後代，對我而言足夠震撼了。

如今中文單機遊戲難尋，舉目都是網絡遊戲和手機遊戲，當每天啃著無味耗時的遊戲時，《俠客風雲傳》的出現讓人眼前一亮。

單機武俠遊戲浴火重生了？別騙自己了，畢竟《俠客風雲傳》僅是前作《武林群俠傳》的重製版，並非完全的新作。縱是河洛工作室的新作《俠客風雲傳前傳》值得期待，但單機武俠遊戲在市場份額還是小得可憐，小船在大海，遠遠看不到岸。

《俠客風雲傳》遊戲海報（河洛工作室）

作為一個武俠遊戲粉絲，突然驚覺，如果不立刻買了這遊戲的話，小船或許很快就翻了，隨即看看Steam賬戶結餘，不由為自己早前在《DOTA》買Skin（角色外觀）的無謂消費默哀半秒，刷一聲……也沒有，《俠客風雲傳》就進了我的遊戲庫了，鶴立雞群地處於《俠盜飛車》（Grand Theft Auto，台譯《俠盜獵車手》）、《DOTA》、《全境封鎖》（Division）等英文大作之間。

經典的續作

作為當年台灣著名遊戲公司智冠的後期產品，《俠客風雲傳》一開場就勾起老玩家對《金庸群俠傳》的集體回憶，播起耳熟能詳的經典配樂。

遊戲開始處就是智冠巔峰作品《金庸群俠傳》的結尾劇情：在名為「聖堂」的奇怪空間中，武功蓋世的「小蝦米」用野球拳「虐待」十大惡人，可惜十大惡人名字全非，左冷禪變了「左盟主」、岳不群成為「岳掌門」、金輪法王的新名字則是「金輪國師」⋯⋯

《俠客風雲傳》作為《金庸群俠傳》的延伸，玩家再次飾演一名江湖小人物，他仰慕一百年前叱吒風雲後突然消失的「小蝦米」，大言不慚要跟隨偶像步伐，在江湖闖出名堂。

遊戲場景洛陽城中，安置了一尊「小蝦米」雕像，是主角不斷提及的「朝聖」目標。作為《金庸群俠傳》的代表，這尊雕像或許稍稍流露遊戲開發者的態度：《金庸群俠傳》的成就是多麼驚世駭俗，現在想要再碰觸當年高度，又是多麼遙不可及。

《俠客風雲傳》與《金庸群俠傳》玩法並不相似，有別於解謎、跑地圖、練功的經典套路，這款遊戲加入了小遊戲等新元素，增強角

色育成和人際關係的影響。最為玩家津津樂道的是它的大量劇情分支,通過不同的對話選項、主角能力值,最終會引導至多達數十個不同的結局,把遊戲通關十數遍的玩家舉目皆是。

悶遊戲讓人玩不下去,普通的遊戲在通關後就被關進冷宮,唯有好遊戲才有讓人不斷刷新重玩的魔力。《俠客風雲傳》雖然受到不少追捧,但在我個人看來還是無法取代《金庸群俠傳》。

一張20年前的江湖地圖

人長大了,好像都會近乎病態地認為,東西是舊的好,總愛回味昨天。

「那時候的我在做什麼?」這樣想著,我立刻隨手在鍵盤上敲敲,原來《金庸群俠傳》發行於1996年,距今剛好20年。「已經這麼久了?」感覺這個遊戲從來都沒有離開過呢,這樣就20年了?

《金庸群俠傳》是由台灣智冠科技發行的中文角色扮演遊戲,玩家扮演一個從現代穿越到金庸小說世界的小人物,與十四部小說裡的人物打交道、冒險,為尋找「飛雪連天射白鹿,笑書神俠倚碧鴛」十四部天書而努力。

1996年，我的初中時代，家裡沒有電腦，就為了玩遊戲，每天放學跑去有電腦的同學家中，三五成群把椅子搬來，圍著MS-DOS系統的486電腦、14吋CRT螢幕，幾個人，一隻滑鼠，一個鍵盤，就這樣玩起來。

《金庸群俠傳》裡，玩家所控制的主角，名字可由玩家自設，這款台灣出產的遊戲強制玩家用注音輸入名字，但是我們香港學生並不懂得台灣注音，當然也不會輸入法，於是就拿著字典研究了許久。小時候大家都愛用自己的真實名字玩遊戲，面對一眾從未接觸的注音符號，最後大家都學會打自己的名字，直至現在，我還記得組成我名字的英文數字組合呢，但就沒有再用自己的名字來創作遊戲人物了，難為情啊。

那也是盜版猖獗的年代，窮書生負擔不起動輒數百元的舶來品遊戲，於是每個朋友電腦桌上，要不是一盒盒的3.5吋磁碟，就是一排排數十合一那種「××遊戲大全」精選光碟。

《金庸群俠傳》卻是特別的、大部分朋友都擁有的正版遊戲，它好玩、耐玩、便宜，裡面還附送一張寶貴的地圖。

地圖有多重要？《金庸群俠傳》沿用大地圖模式，角色要不停在圖上行走，或乘船出海。地圖除了能協助玩家找到華山、黑木崖、冰火島等各大場景的地理位置外，還提供了一份拿著地圖闖蕩江湖的

投入感。在我看來，《俠客風雲傳》最大的缺失是消去了大地圖模式，把活動空間限制於一個城池裡、一個固定場景裡，而非一片開闊大陸。

一整個夏天，地圖從簇新到滿是皺摺，帶我們走遍整個金庸武俠世界，做盡瘋狂的事：拉著淫賊田伯光從沙漠跑到雪地、為了武功揮刀自宮、帶著壞人毆好人……

回不去的「那些年」

就算電腦系統從MS-DOS轉到Windows 95，從Windows XP去到Windows 10，《金庸群俠傳》始終沒有從遊戲玩家的螢幕中退隱江湖。

在Google搜索「金庸」，第一個出來的提示是「金庸」，第二個就到「金庸群俠傳」，然後才到「金庸小說」；閒逛各大遊戲直播室、YouTube頻道，也不時有主持人重新介紹這個遊戲；忠實玩家自製的MOD（Modification，增加遊戲內容）也讓遊戲不斷重生並散發更多的活力。

這個遊戲，似乎比我們的熱情要長壽。

20年，對遊戲迷來說有多長？從中學、大學到成為社會人，深深感受到自己對遊戲的執著大減，熱情也無法像遊戲一樣存檔，擠在上班路上慌忙地打著手機遊戲，心情不好就砸一筆錢下去「抽蛋」，換回一片空虛。

早上爬起來玩遊戲、努力翻攻略求完美通關、偏執地把主人公練上99級……所有瘋狂，一概成為「那些年」。

「玩遊戲應該『沉迷』才是嘛。」

元祖《金庸群俠傳》玩家都是70-80後，已經算是中年或是幾近中年吧，你們現在還有能力沉迷遊戲嗎？

跟年紀相若、志同道合的朋友討論，追尋無法再次「沉迷」遊戲的原因，最後得出一個結論：「要不是遊戲變得沒趣了，就是我們變得沒趣了」。

熱情總是給成年人的生活澆熄，「不玩了，Baby在哭」、「親愛的，你好像玩了很久（笑臉）」、「等一等，老闆給我發訊息」……遊戲體驗持續地遭生活打斷，像一個需要時間吟唱才能施法的魔術師，花了一整天沒能施展出甚麼來，最後棄杖投降。

「歲月神功」的確威力驚人。

江湖變了，人面全非

隨著互聯網普及和電腦機能的進步，絕大多數遊戲廠商把資源投向更能賺錢的網絡遊戲開發，華語單機遊戲因為玩家口味單一、銷售管道不暢和盜版等原因而逐漸沒落。而專注研發單機遊戲的河洛工作室，也曾一度解散，退隱十多年，直至2014年在網友不斷推動和得到投資方支持下，才重新回到戰場。

河洛工作室創辦人徐昌隆在工作室重開前在微博說道，「看來還是有好多玩家懷念單機，喜歡那種純真的遊戲感，真感情，能感受到設計者的用心。而不是在網路上去重複做每日任務，互相PK，去打幣賺錢，或是被挑動到去消費。我們何嘗不想繼續做單機遊戲呢，像仙劍一樣繼續他的傳奇。只是目前台灣沒遊戲公司願意支持單機。」

從90年代起，台灣遊戲開發人以武俠作為主打題材，製作了諸多單機遊戲；20年後，華語單機遊戲奄奄一息，但「武俠」的招牌依然被擦得光光亮亮，兩岸三地出產、標榜武俠為題的網絡遊戲、手機遊戲不計其數，也為遊戲公司賺取巨利，但是，能賺錢的遊戲就好玩嗎？

網絡遊戲商，除了標榜這是武俠遊戲外，近年還愛強調是「真武俠」（或者未來武俠還有終極武俠），那換言之，即是有「偽武俠」遊戲的存在嗎？

愛玩遊戲的朋友大概也能看出，網絡武俠遊戲大多是舊瓶新酒，換一套模組，換一套畫風，把武學換個名字，又是一個新遊戲，創意不到之處，就讓人與人之間的交互彌補；遊戲的目的不是單純給玩家暢快的體驗，而是通過每日任務、瘋狂打怪，千方百計把玩家留在線上，再利用人與人之間的好勝心，逐步把玩家拉到能讓他瞬間武功大進橫掃武林的商城……

「你在玩遊戲，還是遊戲在玩你？」這問題很重要，不但要說很多次，還要貼在電腦屏幕前。

江湖變了，人面全非，情懷該安放在哪裡，還是讓它隨風消逝呢？

我還是憧憬著當初那片單純的武林。

姊妹花荒野求生記

班班

早在單機時代，我和我姐就是連體打遊戲的。

記得小時候流行《仙劍奇俠傳》，她花四個小時走將軍塚迷宮，我蹲在旁邊的椅子上看，負責開寶箱和吃補品。打《魔法門》（Might and Magic）系列，她負責屠龍，我負責撿屍體。一個鍵盤前四隻手，配合得行雲流水。

後來長大了，市面上的遊戲愈來愈多，我和姐姐的距離卻越來越遠：我一路走到亞歐大陸的最西邊才安定下來，她則留在這片大陸的東頭。相隔萬里，我們卻依然是一起打遊戲的。有時一起玩少女風的網絡換裝遊戲，我倆每天上線就為換套衣服和對方的角色合影，還在遊戲裡加入同一個聯盟，混跡在一群小朋友中，假裝彼此不認識，在聯盟論壇裡互相讚美。就算是玩《模擬人生》（The Sims）這種單機遊戲，也不能忘了姐妹情深：建立的家庭中一定要有兩個女兒，然後不遺餘力的截圖互發。遊戲賦予我們更多的溝

通方式，給我們在文字和言語之外合作和玩鬧的機會。就像小時候同住一個房間的日子裡，我們相互捉弄或是做錯事攜手騙爸媽。遊戲，讓我們天涯若比鄰。

所以剛入手《饑荒》的時候我很興奮，雖說是Pocket Edition不能聯機，但開著視頻邊打邊聊也不錯，好像互相做直播。於是我誘惑她：這個遊戲很好玩欸！魯濱遜版的《模擬人生》，畫風可愛暗黑，還有一幫各有特色的瘋癲人物供你扮演。

毫無懸念，她被拉下水，我們姐妹二人開啟了齊心協力在小小的平行宇宙拾荒砍柴蓋房子的旅程，一邊打殺各種怪物，一邊和時不時就跑出來搗亂的心魔鬥爭。

麥斯威爾：「朋友，你看起來不妙，最好在夜晚來臨之前吃點東西吧。」

《饑荒》的英文名字是Don't Starve——不要餓死，從這個簡單粗暴的題目就能看出遊戲內容：因為惡魔麥斯威爾（Maxwell）的詭

《饑荒》（Don't Starve）遊戲海報

計，玩家被拋棄到封閉空間中孤島求生，吃飽肚子就是第一要務。

遊戲就這麼開始，我們需要通過點擊大法把視線之內的樹枝、乾草、漿果之類的物品全部收集起來。食物用來果腹，物資用來生產建造，而生產建造的目的則是為了吃得更好。

隨著你在遊戲中的小日子越過越好，日常餐飲也可以從生食漿果、茹毛飲血一路升級到火龍果派、蝶翼鬆餅這些「神物」。生活方式也從戴破草帽舉著火把連夜趕路，進化到擁有設備齊全的大本營，甚至可以使用黑魔法。如果你活得夠長，力量夠強，還可以找到其他平行宇宙的入口，完成生存挑戰任務，削弱大魔王的力量，最終戰勝他。

《饑荒》創造了自成一派的奇妙平衡。吃很重要，可暫時安撫腸胃之後，你會發現還有心情亟需照顧。黑暗、寒冷、淋雨乃至吃了一塊不那麼可口的蜘蛛肉，都會使幸福值刷刷直降。當心情糟到一定程度，原本潛伏在陰影裡的怪獸就會現身攻擊你。心魔和憂鬱的殺傷力肉眼可見。保持幸福和吃飽肚皮一樣，關乎生存。不過一旦你的角色強大到可以戰勝心魔，它的出現就變成了某種意義上的福利，能夠讓你得到特殊原料，來達成更高級的發展。

「好像人類和自身憂鬱的鬥爭啊。」作為一個心理諮詢師，我姐三句話不離本行：打不倒你的都會讓你更強大。我拋一個豎起大拇指的表情過去，繼續對著屏幕戳戳戳 ——活到第七天啦，獵狗來咬我啦！

溫蒂：「阿比蓋爾，回來！我還想繼續跟你玩呢！」

我姐最愛用的角色是溫蒂（Wendy）。當時我跟她介紹說：有個角色是個很弱的小女孩，她有個死掉的姐姐叫阿比蓋爾（Abigail），魂魄躲在紅蓮花裡，一有危險就現身拯救妹妹，阿比蓋爾的攻擊力高還打不死，失敗了就又變回蓮花狀態。長得也美，頭戴一朵小紅花。

姐姐最愛用的角色是溫蒂（Wendy）

於是我姐就閃著星星眼嚷著「生死相依」跑去努力解鎖溫蒂了。不過那時我們都不知道放阿比蓋爾出來是需要「血祭」的：你必須首先殺死一樣活物，用它的血才能將她喚醒。結果我姐一次次倒在「血祭」的道路上，卻依然堅持不懈，不肯換人。

伍迪：「我有一柄心愛的斧頭，和一個糟糕的秘密。」

我最喜歡用伍迪（Woodie）。伍迪是個瘋狂的伐木工，有一把永遠不會磨損的斧頭，伐木比別人快，還能漲幸福值。每當砍樹到一定數量或是月圓之夜，他就會失控變成發狂的神力海狸。我總是一出場就瘋狂地砍砍砍，只求快快變身享受那種縱橫無敵手的感覺。可惜伍迪遲早要變回人形，而毫無計劃的我往往只能活到那一天。

總之，和那些一口氣活好幾百天，或者能在大本營用地板拼花的大神來說，我們姐妹弱爆了。不過這毫不妨礙我們享受遊戲。《饑荒》的每個角色都天賦異稟同時自帶爆點，我們一邊研究體驗，一邊視頻吐槽，簡直其樂無窮。

火女薇洛（Willow）自帶萬能打火機，只要靠近火心情就會嗖嗖漲，可是心情不好就會自燃。（我姐：「救命她放火了！我好不容易建的大本營啊啊啊！」）

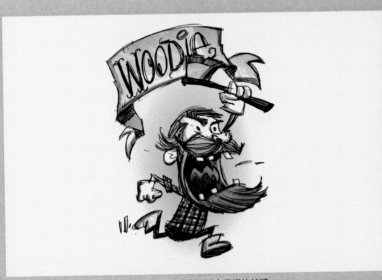

伍迪（Woodie）是個瘋狂的伐木工，有一把永遠不會磨損的斧頭

圖書管理員薇克伯頓（Wicker bottom）是萬事通，可惜神經極度緊張，心情很差還不能睡覺。為了保證她的幸福，我們只能滿世界跑著採花。（我：「你說她像不像媽媽？長得也有點像！」）

大力士沃爾夫岡（Wolfgang）攻擊力爆表，卻有個填不滿的無底洞肚皮，總是嚷著要吃飯。而他肚子餓的時候，不但心情差，力氣比普通人還要小（我姐：「一身本領卻完全被自己的原始慾望操控……好像一個嬰兒！」）。

一個個睡不著的夜晚，有心事的陰天，就在這樣的互相陪伴中度過。

作為一個自由度很高的生存遊戲，《饑荒》不給玩家什麼提示，也沒有任何要完成的目標。甫一上手，你甚至不知道需要製作一支火把，於是在第一次黑夜降臨時就被怪獸吞噬。等到熟悉各種操作，你可以全力備戰，去衝擊各種大 boss，或是挑戰麥斯威爾的關卡；也可以高築牆、廣積糧，默默修繕和守衛遊戲中的家。遊戲中豐富的設定和細節可以讓你自由開發出一萬種玩法，然後發現一個不變的結局：

人，總是要死的。

不熟悉各個生產環節，你餓死了；寒冬到來之前沒有在物資方面做好充足準備，你冷死了；出門打獵貪心走遠了點，死在路上；更別提種種天災人禍諸如被閃電劈死了、被牛撞死了、淋雨憂鬱死了、被鳥啄死了……就算你精通一切生存和戰鬥的技巧，你也會發現，如果不想日復一日機械重複，就得衝出去挑戰未知。

而衝出去的結果毫無疑問：你、死、了。

多麼荒唐又真實，在魔幻暗黑的童話風遊戲中，居然藏著萬變不離其宗的人生。豆瓣上有人說：「屯木頭、屯石頭、屯樹枝，曬了一

大片肉乾，包裡永遠都裝滿了食物，跑來跑去像是為了躲避冬天一直準備的松鼠，可是每一天原來都是冬天。」

這個遊戲原來是自帶世界觀的：剝去那一萬種花樣玩法，我們都是獨自一人面對時間流逝、季節更替，吃飽肚子以便維持機體在物質世界中的運轉，保持心情從而不被憂鬱打敗。最後，每一個人面對一樣的歸宿。

也許我姐就是溫蒂，她特別害怕孤單，渴望永遠姐妹合體。也許我就是伍迪，懷有洪荒之力，卻時不時就暴走失控，弄到沒法收場。遊戲簡單概括地呈現生活，也許在這個背景下，我們反而更容易看清自我。

後來我和我姐商量是不是應該換成多人聯機版，這樣就能真的在遊戲中一起砍柴做飯。可是想想也就作罷，畢竟人生這場大型遊戲中，我們是始終並肩作戰的，這就夠啦。

別人撩妹，我撩NPC：
記我們留在遊戲裡的愛情

阿力雄等

這是五個暴露年齡的故事。

說故事的人如今都坐在某間大樓的格子間裡，過著一板一眼的生活。他們有的人有家有伴侶，有的人還在尋尋覓覓，但我猜我們已經很難一見鍾情，也不太會被熱戀沖昏頭腦。擁有這樣的理智，所經歷的道路總是有些殘酷的，可能失敗過、背叛過，或被背叛過。

只是某年某月的某一天，當我們還是蠢蠢欲動的少男少女，愛情與未來曾經格外甜蜜，即便有苦痛，那也是甜蜜的苦痛。這五個曾經的年輕人，又或許要更加傻氣一點，因為我們愛過的那個「人」，說到底只是二進制的數字，隔著屏幕永遠也觸不到。

阿力雄：我的初戀，叫王瑞恩。

他穿綠色的西裝，拍文藝片，工作狂。雖然人設是白羊座，但除了在事業上，其他方面並不見得那麼有衝動熱情。

那年我14歲，不過在《明星志願2》中已經過了早戀的年紀，和小有成就的王瑞恩導演算是蠻般配的一對。

這部遊戲將主角設計為一名有明星夢的女孩，配備四個有可能的戀愛對象供她在星途中作伴。英俊多情是藝能天王黎華、溫柔耐心是醫生歐凱文、多金成熟則是商人郝友乾（哈，至今念起這個名字還會大笑），但第一個遇到的，永遠是含蓄的王大哥。

王大哥符合我所有的想像：才氣縱橫，總在我迷路時指點迷津，本身又是有傷疤需要被溫暖的人。搞定王大哥，需要選擇正確的對話，並設法和他共度三、四個節日、生日，那樣結局就會有婚紗禮服照，存成牆紙，每看不厭。

那時有篇很有味道的同人小說，有點像《蘇菲的世界》電玩版，是說遊戲女主角有天意識到自己是個虛擬存在，在遊戲設置的3年裡無限輪迴，愛過的人、做過的事每到第1095天，就歸零清空。後來她發現王瑞恩也知道這個秘密，但他一遍遍重新來過，默默看著女

在《明星志願2》中與王瑞恩結婚的結局

主角再次愛上自己或是別人。到了又一個1095天，女主角傷心地看著王大哥消失在眼前，決定逃離這個詛咒……玩家再次打開遊戲，女主角消失了，屏幕上是空蕩蕩的台北市，有情人私奔不知去了哪裡。

這簡直是能發生在遊戲這媒體身上最浪漫的事情，但我捨不得王瑞恩消失，哪怕要一遍遍說同樣的話。有時為了好好學習，我把遊戲刪掉、光碟送人。但過段時間，「毒癮」又犯，再千山萬水把它找回來，等片頭曲起，等坐在草地裡的王大哥和我「初見」。

雪茄先生：我談了兩場戀愛，她們都是趙靈兒

那是ICQ的年代，沒有強制實名的時代。那時從暗戀的女孩手中，得到那串只屬於她的數字，珍而重之地輸入好友搜尋欄，映入眼簾卻不是她的名字，而是陌生的「趙靈兒」。我問她名字的由來，她說了一個淒美動人的仙俠故事。然後，我默默地將自己的暱稱改成「李逍遙」。

她沒反對。

虛擬中，我們默認彼此；現實中，始終維持那不讓秘密揭破的距離。後來升上中學各散東西，我才千方百計找來《仙劍奇俠傳》的

《仙劍奇俠傳》中的女主角之一：趙靈兒

《仙劍奇俠傳》中的女主角之一：林月如

刀蠻少女貴千金
比武招亲动芳心

遊戲光碟，真正打開另一個虛幻的世界，希望重遇「趙靈兒」。我依著熟悉的劇本，踏上仙靈島，踫到在蓮池沐浴的她，被雷咒轟得跪地求饒，然後也順著宿命，再次愛上精靈調皮卻又溫柔細膩的她。我不願相信已知的結局，試圖與「第三者」林月如保持距離，盡力解開與靈兒的每一個誤會，不讓她把心事藏於心底，更一次又一次尋回她的影蹤……

我以為努力，就可以阻止她跟水魔獸同歸於盡，把註定失去的搶回來。

但，在《仙劍》的「靈兒」也好，在ICQ的「靈兒」也好，虛幻的，終究會消失。

在那個時代，我談了兩場虛擬的戀愛，她們都叫「趙靈兒」。

清蒸魚：每天只玩一點點

玩過的遊戲不少，但真正喜歡上的角色不多，要說愛上的，一隻手數得過來。

遊戲「初戀」是《仙劍奇俠傳》裡的林月如，她的性格和我當時暗戀的女生特像：刁蠻叛逆、但又重情重義。小時候常將月如想像成

暗戀的女生，鎖妖塔坍塌她被意外砸死後，真的難受了好一段。後來上中學，和暗戀的女生也再未見過面，於是一個人聽著《蝶戀》（遊戲主題曲），想著尚書府後花園中月如那句「吃到老，玩到老」，黯然神傷。

之後多年，角色扮演遊戲愈玩愈少，打打殺殺的場面愈見愈多，大敵當前、兵臨城下，哪裡還顧得兒女情長。遊戲玩得多了，自然看得出套路，被劇情感動、被人物吸引也愈來愈難。兜兜轉轉許多年，2013年玩BioShock Infinite（生化奇兵：無限），才又在女主角Elizabeth那裡覓得「第二春」。

BioShock Infinite借用平行宇宙理論，敘事並非線性，人物關係就變成敘事核心，而Elizabeth──我要去拯救的女孩，剛一出現就讓我充滿好奇：她究竟是何身世？為什麼會被囚禁？為什麼會有一隻斷指？和我又有什麼關係？……帶著疑問，我一步步浸入遊戲，漸漸被眼前活潑開朗而又迷人的女孩打動。她個頭不高，身形輕盈，留著短髮，穿維多利亞時代長裙，臉上的表情透露出她敏感與聰穎。

遊戲裡，她自始至終伴我左右，在戰鬥中和我出生入死，遇到問題時總能想辦法解決。我如果情緒低落時，她甚至會為我唱歌打氣，一解心中陰霾。時間久了，慢慢察覺不到她是NPC，更像是我在另一個世界的夥伴。

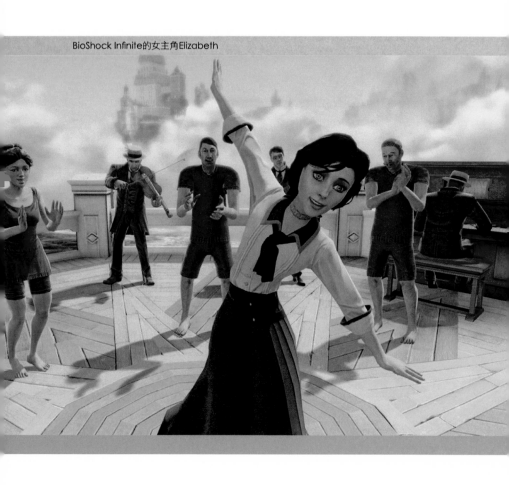
BioShock Infinite的女主角Elizabeth

這款遊戲玩了很久，每天只捨得玩一點點，因為擔心這趟旅程太快結束，太早要和Elizabeth道別離。

木木互：瑪蕾菲雅喜歡的是我。

少年的我沉醉過《石器時代》。

2.0版《家族開拓史》的時候，我喜歡彌生小姐。每次從薩村日美子小姐手上拿到花，交到漁村彌生小姐手裡，我都想告訴她這花是我在波拉山谷摘的。

那還是電話線撥號56K蝸牛上網的年代，要見彌生小姐只能熬在電腦前。試過因為電話費爆表被家人禁網，偷偷溜去網吧繼續浪。

瑪蕾菲雅，石器玩家最熟悉的名字，從2.5版《精靈王傳說》開始登場。淺綠色斑點連衣裙，碧綠色小熊頭帽，代表大地和生命的翠綠，扮演寵物轉生中最關鍵的核心角色。第一次見她，是在家黑網吧。我伸懶腰，環顧四周放鬆眼睛，目光轉到鄰機同學的電腦屏幕上，再移不開。

昏暗燈光下，肥厚的老式顯示器上，一抹綠色清新奪目，天真爛漫的精靈少女，手無寸鐵，把小胳膊掄圓，揮出給我撓癢都嫌輕的小

拳頭，砸在小鯊魚臉上，卻打出成噸的傷害。那一幕觸動了悶騷少年的心，彷彿打開一個開關，令某種奇怪的癖好醒覺（相信後來我特別鍾愛外表柔弱實際強大的女性就是由此導致）。頓時，我忘記了彌生小姐，甚至覺得以前都白玩了。

後來的故事，是以最快速度開啟精靈王副本，幹趴黑蛙王接瑪蕾菲雅回家。在刷副本的過程中了解到，她是失憶的精靈。幫助她恢復記憶，對於別人來說可能是枯燥無聊的一環，於我卻是整個石器生涯中最珍貴的回憶。

我們的足跡幾乎踏遍整個尼斯大陸，薩姆吉爾村的英雄之像、現代波拉島的愛麗兒基地、南島的拉多拉回廊，這些地名我至今耳熟能詳。「地為界，水為憑，火為引，風為信。」這句咒語我到現在還能脫口而出。

帶瑪蕾菲雅出去逛街，難免碰到其他玩家在做同樣的事。但我堅決認為其他人都是在利用瑪蕾菲雅，只為轉生寵物。我在人物簽名處寫上：「瑪蕾菲雅喜歡的是我。」

恢復記憶的她要回到精靈王身邊。送走瑪蕾菲雅，得知她不會再回來，足足難受了幾日。

《石器時代》關閉服務器，已是很多年前的事了。如果哪天《石器

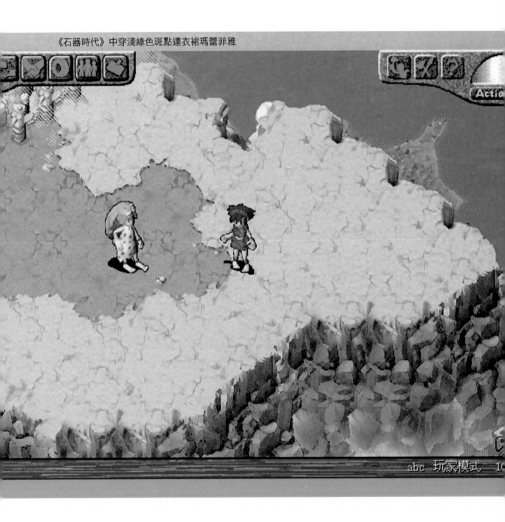

《石器時代》中穿淺綠色斑點連衣裙瑪蕾菲雅

時代》重新復活，我一定會去找回我的瑪蕾菲雅，騎上機暴帶著白虎，再戰黑暗精靈王。

油飛：與像素女孩的一見鍾情

館林見晴是我在Gal Game裡攻略的第一個女孩子，也是最讓我念念不忘的一個。

在《心跳回憶》中遇見見晴並不難，但想要攻略她卻要靠幾分運氣。畢竟，見晴是被稱為「隱藏女主角」的存在，官方資料和攻略條件也較為曖昧不明。

也許是緣分，我在一周目誤打誤撞等來了見晴在傳說之樹下的表白——根據事後查閱攻略，這大概是因為沒能達成其他任何一名女生的條件，才會觸發見晴的「新人之友」結局。事實上，直到見晴出現在傳說之樹下，我對她的印象還只停留在她奇怪的考拉髮型上。然而一想到這個可愛的妹子幫我避開孤苦伶仃的 Bad Ending，也不禁有幾分感激。

但之後，在反覆攻略其他妹子的過程中，我對見晴愈來愈在意：三番五次走廊上看似無意的相遇，神秘的電話留言，期末考試放榜時她的名次，以及與其他女生約會時亂入的殺人考拉……大部分時

候，遲鈍的遊戲主人公甚至不會得知她的名字，而我卻從一開始就已明瞭她的心意，也就無法再跟隨主人公的設定對她視而不見。

在有次遊戲中，我無意誘發了「最初和最後的約會」事件：那是唯一一次與見晴的約會，她在一個長長的擁抱之後道別離開。我忘記那次最後傳說之樹下的女孩是誰，只記得見晴那句「如果能早點鼓起勇氣……」

那是我最後一次玩《心跳回憶》初代。還好我在現實中一般是跟男生談戀愛，否則無論跟誰在一起，也許會一直感受到見晴傷心的目光吧……

敵托邦

敵托邦（Dystopia）是烏托邦的反義，

在敵托邦，結構性的惡將人性之惡發揮到了極致。

而敵托邦遊戲則將你置身於極權統治下的國家，

在複雜而具體的情境裡，你需要選擇反抗、妥協或助紂為虐。

沒有什麼能比遊戲更能讓你體驗到這種惡的維度，

也許，多一個人玩敵托邦遊戲，就多一了一份自由的保障。

後真相時代，一個好人的奏鳴曲

楊靜

喬治・奧威爾（George Orwell）的政治諷喻小說《一九八四》出版於1949年，彈指間，他預見的未來已經變作我們經歷的過去。今日，世界格局與科技發展遠超奧威爾所想，但同時人類好像又沒有變──無論在1949、1984還是2018，謊言、愚蠢、冷漠和貪婪還是深藏人性之中，見縫插針，野蠻生長。

德國遊戲工作室Osmotic最近推出了政治解謎遊戲《奧威爾》（Orwell）的第二季，副標題是《無知即力量》。遊戲的核心還是那個名為「奧威爾」的大數據監控系統，在這個名為「國家」（The Nation）的國家裡，你一旦被認為涉嫌觸犯《安全法》，就可以被列為一個被調查對象，變成「奧威爾」系統中一個新增加的小條目。從此以後，你的行蹤、社交網絡上的發言，甚至私人電子設備上留下的痕跡，都會被一絲不苟的記錄在案，再配合政府掌控的醫療、教育、社保、監獄、軍隊等等數據，天羅地網中，你不過是一條可被隨時掌控的小魚。

「國家」為了更好地保護公民安全，推動社會繁榮，建造出奧威爾這台電子巨獸。它既是元檔案庫又是搜索利器，任何公民只要成為奧威爾的搜查對象，所有關於他／她的數據都不再享有任何隱私權力。安全部專門為「奧威爾」僱用偵探，不斷蒐集和上傳一切「事實」——公民在公共和私人場合透露出的個人信息和表達過的所有觀點。玩家扮演的就是這位「真相偵探」，一邊調查一邊決定是否把這些羔羊的行徑記錄在案。「奧威爾」一絲不苟地吸收你所給予的每條信息，再根據其中的關鍵字在它宏大的元檔案庫中搜索更多相關內容。對於「奧威爾」而言，甚至公民的每一口呼吸，只要有跡可循，都可以成為法庭上的呈堂證供。

2016年推出的《奧威爾》第一季選擇公民抗命與恐怖爆炸案為切入點，玩家扮演一位身處異國的情報員，從一個富二代藝術家社運分子入手，挖掘出一個由德國科技哲學家、官媒專欄作家、社交網絡公司僱員、退伍軍人和黑客組成的政治活動小組。第二季則將背景置於難民危機及其後遺症上，焦點人物是一個具有難民背景的異議媒體意見領袖。

遊戲以一段電話錄音開始，這位意見領袖在錄音中向一名軍官發出死亡威脅，而後者已經失蹤。玩家扮演的情報員可以通過「奧威爾」系統跟蹤涉案人員，弄清事情原委。監控之外，玩家還被賦予發布假新聞的權力，用「謠言武器」擊退對敵分子。

不知是否因為遊戲工作室成員身處難民危機最前線的德國，《無知即力量》的故事更加苦澀而黑暗，每個角色都面目可憎。上一季已經稍許模糊的黑白邊界，這一季經過假新聞的洗禮，愈發遙遙欲墜。而打過幾周目、解鎖所有結局的我，甚至覺得，無論你是否選擇成為一個吹哨人（Whistleblower，又稱舉報者、揭黑幕者），網都在那裡，你什麼也改變不了。

一蝦兩吃

「戰爭即和平，自由即奴役，無知即力量。」

——《一九八四》，喬治・奧威爾（George Orwell）

雖然本季名為「無知即力量」，但這半句話還是要和《一九八四》小說中其他兩句互文理解。一是因為如果你能夠避開陷阱，跟進線索，各種跡象都會把你引到一個名為「戰爭即和平」的保密檔案之中；而講述思想自由的第一季，也以非常巧妙的方式在本季現身，所以「自由即奴役」依然是題旨。

在「國家」中，官方媒體《國家觀察者》是主要新聞來源，它的寫作風格是冰冷而客觀的，甚至沒有一點「複雜國家報導者」的姿態，完全不會考慮把「受眾想聽的」融進「我們想講的」。每次為了完成任務而不得不讀時，我都會一目一屏，迫不及待找到關鍵信

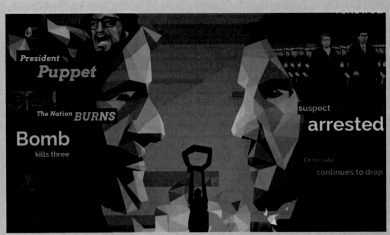

《奧威爾：無知即力量》（Orwell: Ignorance is Strength）遊戲海報

息，然後馬上關閉這個新聞網站。

然而，官方消息雖然無聊繁宂，但仔細看，還是可以從中發現蛛絲馬跡。比如說，我就在《國家觀察者》上，發現了本季的故事其實早就在上一季中登場，兩個故事的線索更互相影響。

《國家觀察者》一直在持續跟進三宗事件：廣場恐襲案、鄰國內戰和電影審查。其中，廣場恐襲案即是第一季故事的B面。之所以要追蹤的政治活動小組，就是因為懷疑他們策劃了廣場恐襲；鄰國內戰則和本季中的難民背景的意見領袖息息相關。

這一設計為玩家營造了一種特別的感覺：一方面，是兩宗案件同時調查，在第二季中喚醒了玩家對於第一季的記憶；另一方面，也讓玩家感受到「奧威爾」令人窒息的隱形存在——它無處不在，但你只是隱約感知得到。

除了在前後兩季中將《國家觀察者》一蝦兩吃，回味無窮，Osmotic還在玩法上巧妙將兩季遊戲緊緊綁在一起。如何做到這一點呢？答案是背景設定和存檔機制。前者是指，無論在玩哪一季，你都會意識到「奧威爾」系統的複雜與隨機。案件偵查以及數據上載總是基於你的選擇。牽一髮而動全身，你選擇相信一個證據，既有可能引出更多證據，也有可能掩埋其他可能。某種意義上，只有試過全部可能，你才會明白「奧威爾」和它背後的情報機構、國家機器到底是怎麼回事。存檔機制則是指，第一季的玩家可以把結局存檔讀入第二季，實現兩個調查員的資料同步。有時，廣場恐襲案和鄰國內戰相關的信息戰會有重合，比如關鍵人物同時出現在可疑地點，那麼你在前作的所作所為、所知所曉可以影響第二季的故事推進。

這個設置有點類似台灣宇峻科技的《新絕代雙驕》系列，其中第二部遊戲裡小魚兒的故事並非從頭開始，而是承接上部結尾小魚兒和小辣椒張菁身困山洞的劇情。通過傳送前作的結局存檔，老玩家控制的小魚兒可以在第二部開始「繼承」金錢、等級、裝備，贏在起跑線。相較而言，作為解密遊戲，《奧威爾》兩部作品之間檔案的

傳送並不會使人物等級變強，更多是刺激玩家探索遊戲的多種可能性，瞬間提高了玩家重玩上一季的興趣。

以毒攻毒

為什麼遊戲的劇情與結局可以有那麼多種可能？

就第二部而言，解讀的關鍵在於貫穿《一九八四》小說始末、但沒被點破的另一組對立統一：謊言即真相。

在Steam上，有很多等第二季等到望眼欲穿、遊戲一發布馬上購買的玩家。在下載遊戲的時候，我去評論區圍觀，發現很有一部分人給了不高的評分。其中一半人生氣遊戲不是一次出全，而是像國外電視劇那樣按季推出；剩下一半則批評遊戲沒有第一季好玩，後悔第一時間上手。

說真話，打一周目時，我也覺得《無知即力量》不如前作，很大原因是人物不夠可愛。這不是說他們的處境不夠艱難，行動不夠勇敢。讓人心寒的是，他們，如同他們所反抗的系統和「國家」一樣，也總在撒謊。

在「奧威爾」系統中，所有有用信息在閱讀時就會自動高光顯示。

一般是一團螢光藍色提醒你不要忽略。但偶爾，你會看到扎眼的黃色高亮文字，這意味著系統中有其他信息與它相悖。《無知即力量》中充滿了黃色文字，這些彼此衝突的信息並非政府和個人各執一詞，而往往是同一個人在不同媒介上發布自相矛盾的信息。當一個人既訴說A，也訴說非A，很有可能他在說謊。

關於謊言，心理學、政治學、社會學甚至神經學的著述汗牛充棟，事不關己的時候，我們永遠可以做個清官──「他說不愛你是氣話，不必當真」、「我填寫表格時，誤會了某個問題」，或者「他那只是心中有過一個念想，過去了就過去了，不能算數」。在「奧威爾」這偵測利器下，你看到的也許是人們的無心欺騙，其後的多米諾骨牌也並非他們有心推倒，但用謊言遮蓋謊言卻讓真相撲朔迷離。追蹤溯源，一切的開始，還是源於謊言。

《無知即力量》中，玩家可以使用一個特別的功能──影響器（Influencer），這是一個由政府支持的「反敘事」投放器，翻譯成日常用語就是假新聞發布機。這一季的主角、有難民背景的意見領袖瓦爾特，本身就是一個社會影響力驚人的存在。他是最大異見網站「人民之聲」（People's Voice）的總編輯，不時有熱心讀者寫信給他爆料政府機密。而瓦爾特的個人形象──一個身殘志堅、敢於發聲的難民知識分子，更比第一季中的叛逆富二代或官媒專欄作家，更容易讓人信賴甚至仰慕。另外，他捨身搶救學童的歷史，也在很大程度上賦予他的政治議程合法性。

總之，和這樣一個人民英雄爭奪民意，假新聞是政府不得不用的武器。說是假新聞，但也並非空穴來風，它產生的機制是這樣的：每當瓦爾特發布一條煽動力極強的政論，譬如說「『國家』干涉鄰國民主進程、阻礙和平談判」，那麼「奧威爾」的偵查員就要蒐集相關信息，反駁瓦爾特的言論，或是製造煙霧彈，分散受眾的注意力。

「反敘事」──也就是假新聞，在遊戲裡特指為了降低瓦爾特言論可信度和影響力，由官方編纂但是化妝為社交網站新聞的一種特別敘事，它所根據的不一定全是假信息，但它推導出的，與其說是真相，不如說是未經證實的想像。

這樣未經甄別的想像卻因為它的露骨和匪夷所思，迅速被社交網絡吸收，迅速傳播。圍觀者如果足夠投入，就會跑去質問瓦爾特到底是不是這樣，譬如，到底你有沒有為了拿到國籍而假結婚？或者自發設置一個 hashtag，讓這條「新聞」上熱搜榜。如果精力有限，也可以順手點讚、轉發，畢竟不斷增長的數字證明了消息的影響力。最好笑的是，這幫熱心群眾的記憶力十分短暫，只要不斷放料，他們總會失憶症一樣接受前後矛盾的訊息，一窩蜂興起一股新的浪潮。

假新聞裡附帶的真線索越多，殺傷力就越大。其中又以私人黑歷史、性關係、金錢交易最具攻擊力。有了「奧威爾」，誰和誰曾有

私情，誰為誰偽造簡歷，誰在私人通訊中不小心說了真話，都被看的一清二楚。

這樣看，瓦爾特就是甕中鱉，成了科技革命的祭品。但，在瓦爾特的各種自相矛盾還有後期的氣急敗壞中，我們又看見他的另一面──這位人民英雄未嘗沒有憑藉掌握言論陣地捏造謊言、未嘗沒有飢不擇食引用有利於自己的群眾爆料、未嘗沒有顛倒黑白把想像變成歷史講給人聽，也許最重要的是，未嘗沒有顯露出順我者昌、逆我者亡的暴君人格。

不需要「反敘事」投放器，瓦爾特每天每天也在製造另一種假新聞。他固然也要蒐集爆料文件和新聞報導，但更依賴人們對於「國家」的猜疑不滿，對陰謀論的渴望，還有對瓦爾特──這個公眾形象的心理情結。

在遊戲早期，瓦爾特還較為矜持地批評「國家」有諸多政策問題。但當他身陷假新聞的困境，這位輪椅上的思想者越來越沉不住氣，文章裡充斥著大寫字母和感歎號，還不時要進行直播，用聲音強化自己的控訴。

槍口放低一釐米

這樣的被監控者值得幫助嗎？

在「奧威爾」的注視下，人人都不是好東西。作為情報員，玩家是不是應該放下道德審判，乖乖聽從上級命令，該做什麼做什麼呢？

在把兩季遊戲玩了一遍又一遍，打出所有結局後，我還是想要幫助這些監控器下亂撞的「蒼蠅」，雖然我也不知道到底有沒有幫到誰。譬如，炮製假新聞的時候，我總是選擇和瓦爾特私生活無關的敘事。被國家機器和公眾輿論打倒是一回事，被愛人與親人憎恨所留下的創傷，對我而言是更加可怕的。

每一次這樣的選擇，我都在做換位思考，想像作為人類的一員，作為一個罪人（sinner），我是否能承受所有的內疚和懲罰，我又是否應是唯一的受罰者。這種衡量的標準的確主觀，如果一定要給它一個名字，我認為就是人最原始的良知。

1992年，27歲的前東德士兵 Ingo Heinrich 被柏林法院判決犯有誤殺罪，面臨三年半有期徒刑。這位士兵曾經射殺一名試圖翻越柏林牆入境西德的年輕人。他辯駁自己不過是在執行國家法律，法官 Theodor Seidel宣判時則表示，哪怕士兵有責任阻攔翻牆者，但如

果當時槍口稍低一些，完全可以避免翻牆者死亡，「並非所有合法的舉措都是對的」。

把槍口放低一些，乍看起來是為他人的無私之舉，但在「奧威爾」當差的短暫經歷後，我明白那也是為了自己。「奧威爾」無法給我們真相，它最有力的部分恰恰是讓我們有機會看破謊言，能夠不停以彼之矛攻彼之盾。在新聞泛濫、觸手可得的年代，個體很難擁有資源辯偽攻訐，正相反，看客們受情緒左右，更可能做的是傳遞和進一步締造假象。

把槍口放低一些，在這裡意味著慢一點，不要對數據庫裡每個榜上有名的人都做有罪推斷，不要在一個人發聲之前就給他治罪——否則一部分信息可能就隨之而去，永遠不可追溯了。

吹哨之後

第一季《奧威爾》結束後，每個結局都有一組畫面，告訴你你的選擇引發了怎樣的後果：也許「奧威爾」系統被爆光、也許你被捕、也許安全部大臣下台……總之，你的努力（或懶惰）最終都會導致一種明晰的未來。但到第二季，這種清晰感是匱乏的，遊戲總是在瓦爾特本人的結局中落幕，不管他是死了還是繼續戰鬥，在這一則新聞後，屏幕變黑，然後遊戲製作人員名單出現。

如同第一季的結局之一，情報員將自己的資料上傳到「奧威爾」並為自己織罪，從而通過曝光自己來曝光這個恐怖的監控系統，第二季中你也有成為吹哨人的可能。忘記是第幾周目，當我甄別了真真假假、更真更假的不知多少信息後，我看到了隱藏最深的那份機密檔案。監控我的上級阻止我將其上傳到「奧威爾」系統，但我已經找到了另一個出口——民間駭客們開發的洩密空間，類似一個向公眾開放上傳機制的「維基解密」。「傳輸完成！」我以為我成功了，這一周目不但沒有人被捕或死亡，我還將「國家」和平演變鄰國的任務公之於眾。可監控我的上級卻告訴我，我的所作所為不過是小聰明，不會起到什麼轉變。然後，瓦爾特宣布真理在人民之手，宣布這場戰役真的勝利了，遊戲結束。

勝利了嗎？我不知道，哪怕我是締造勝利的那隻手。和平演變鄰國的間諜醜聞又可以在「人民」的Timeline（在遊戲裡類似Facebook）和Blabber（在遊戲裡類似Facebook）停留多久，在「國家」數不清的秘密檔案中又有沒有可以證明這個行動沒有發生過的更真的真相呢？

1994年，德國聯邦法院撤銷了對前東德士兵Ingo Heinrich誤殺罪的指控，法庭認為柏林法院沒有認識到士兵本人也是悲劇的犧牲者，沒有義務為此案負責。

註:

* 《一個好人的奏鳴曲》（Sonata for a Good Man）是德國電影《他人的生活》（The Lives of Others）中一本書的書名，這本書為電影中長期被秘密警察監視的音樂家在柏林牆倒塌後所著，在題記頁上，音樂家表示想把此書獻給曾經負責監視他的秘密警察，後者最後選擇不向上級提供能給音樂家治罪的關鍵情報。

** 電影《他人的生活》（台譯《竊聽風暴》）中，國家對於公民的監聽發生在前互聯網時代，時移事易，如今德國已成為世界上最注意公民隱私安全的國家之一。但在這個後真相時代，監視公民、因言治罪的政權仍不少見。

像條狗般死去，還是像條狗般活著：
一個菜鳥的戰爭選擇

呂陽

捲入戰爭，純屬偶然。

春節去朋友家做客，大家張羅打麻將。為了安撫無所事事的我，主人打開她正在玩的遊戲——畫面是近似素描的暗灰色調，在幾近於無的背景樂中，一幢地上三層、地下兩層的房子立在中央，部分外牆已經被炮火毀壞。

「你的任務是活下來，捱到城市解除圍困。」

交代完這句話，主人走了，留下我和遊戲裡的三個人——依據右下

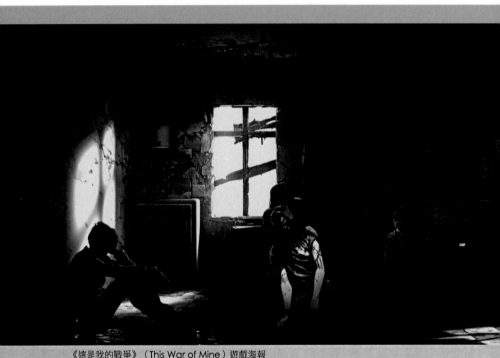

《這是我的戰爭》（This War of Mine）遊戲海報

《這是我的戰爭》取材於薩拉熱窩圍城戰役，由波蘭遊戲工作室11 bit開發

角人物介紹，他們分別是記者Katia，廚師Bruno和律師Emilia，全都看起來和我一樣百無聊賴，有時會抱怨幾句：「該死，沒有咖啡了」或者「我懷念去圖書館的日子」。

這款遊戲叫《這是我的戰爭》（This War of Mine），取材於薩拉熱窩圍城戰役（Siege of Sarajevo），由波蘭遊戲工作室11 bit開發。遊戲採用少見的平民視角，讓玩家體驗射擊、策略以外的戰爭。

為了生存，玩家負責在圍城期間操縱在庇護所避難的平民（最多四個，最少一個）。白天要整裝準備，吃飯，休息，治療傷病角色，修葺房子，升級設備（包括搭床、修火爐、雨水收集器等）；晚上，則要派遣角色前往薩拉熱窩城中不同地點，搜集物資，方式包括交易、拾荒、偷盜以及……殺人。

上述，都是我在後來一個多月的「戰爭年代」裡一點點習得的。剛開始，我手忙腳亂，一無所知，特別是我平時幾乎不怎麼玩遊戲，缺乏生存遊戲需要的基本訓練，但這恰恰同我控制的遊戲角色，或世上大部分人相似：

我們一心一意沉浸在日常生活裡，戰爭看似遙不可及。直到有一天，我們的房子被炸毀，我們的家人死去，留下挨餓或受傷的我們，苟且偷生，除了活下去，再沒別的念頭，在戰鬥中學習戰鬥，開始我們自己的戰爭。

像多數被動「參戰」的人一樣，我本能選取的生存策略是：不要傷害別人，靠拾荒獲得基本物資，然後建造草藥台、釀酒器一類的設備，靠生產戰時珍貴的煙酒，和軍隊或商人交換食物及藥品。

這是一條非常辛苦的老好人路線，角色們常常一面忍饑挨餓，一面可憐巴巴地靠拾荒儲備木材、金屬零件、糖、煙草、草藥等原料。因為缺少武器（交易價格非常昂貴，多半靠殺人獲得），家裡常被其他倖存者搶劫。在資源如此匱乏的情況下，我必須絞盡腦汁計算，到底是先製造草藥台為生病的角色生產藥品，還是先修好牆上因炮擊造成的坑洞，才可以用最經濟的人力和武裝對抗同樣缺衣少食的入侵者。

長期的物資匱乏和不安全感，令角色們極易情緒低落，我不得不安排他們互相交談，或幫助鄰居、為醫院捐助物資，改善心情。但矛盾的是這延長執行其他計劃的時間，戰爭中確實是分秒必爭。

挺過最初幾日，遊戲難度加大。大雪紛飛、暴行肆虐的日子降臨，不斷有人因為嚴寒或者搶劫而生病受傷，並極有可能因缺乏藥品不治而亡；活著的人被沉重的現實壓逼到窒息，有時會因意見不合而發生爭執，甚至大打出手。

最壞的時候，搜尋物資的人早上回家後，會發現有同伴已經自殺或者離家出走，自己是屋裡最後一個活人。疲憊不堪的他完全崩潰，

一屁股坐在地上。有時他當晚也自殺了，有時能多撐幾天，有時第二天城市竟然解困了。老好人的道德觀到底一無是處，還是能掙到苦澀的勝利，一切全憑運氣。

我忘了從什麼時候開始殺人，大概是這種違心的勝利實在缺乏快感，而這正是遊戲不可或缺的部分。為避免道德困境，我讓角色們走俠盜羅賓路線：不殺害、偷盜平民，但對打算劫持人道運輸隊的武裝分子、對超市裡試圖姦淫婦女的大兵、對綁架平民勒索物資的軍人，對逼良為娼的妓院……則通通用斧頭或小刀──我偏愛冷兵器和暗殺，殺個乾淨。

有時，夜間出巡的勇士凱旋歸來時，多愁善感、負責在家裡收拾屋子的角色，還會嘟囔一句「天啦，這是對生命的褻瀆」。不過只要讓他吃飽、健康，多幫忙前來求助的鄰居，些許負面情緒就不會誤了大事。

很快，屋裡堆滿各種搜羅來的物資：食物夠吃兩個星期，光是AK-47就有七八把。角色們幾乎不需要為生存勞累奔波，白天他們待在屋裡抽抽香煙，喝喝咖啡，彈彈吉他，奢侈等著夜晚降臨，等著又一個白天，等著時間過去，等著圍城解除的那天。

這光景比以前好上太多，但大概是等待太無聊了，我沒有感到勝利的快感。只是無目的地拉動畫面，看屋外光禿禿的樹、黑煙迷濛的

天，死氣沉沉的灰色建築偶爾被炮火照亮，裡面不知道住著多少等待的人。一堵被損毀的牆上，塗著大家的心聲：「Fuck the War!」

1993年，蘇珊・桑塔格（Susan Sontag）在被圍困的薩拉熱窩導演了薩繆爾・貝克特（Samuel Beckett）的《等待戈多》（台譯《等待果陀》）。玩遊戲的時候，我重讀她筆下的薩拉熱窩人，並且覺得親近：「十分抑鬱，抑鬱造成嗜睡、疲倦和冷漠」。

無事可做的某天，我驀然想起遊戲開篇海明威的話：「在現代戰爭中，你會不分因由，像條狗一樣死去」（In modern war you will die like a dog, for no good reason）。我意識到：無論像條狗般死去，還是像條狗般活下來，戰爭裡，就沒有痛快地勝利可言。

這是我的戰爭，這是我遭遇的結構性失敗。

極權之下，你真的能做一個「旁觀者」嗎？

楊靜

經常看Game On的你也許已經發現我們對於敵托邦（Dystopia）遊戲的痴迷。愈來愈多的獨立遊戲從過去和當下的黑暗裡尋找靈感，將故事置於極權統治下的國家或城市，讓玩家在複雜而具體的情境裡選擇反抗、妥協或者助紂為虐。一旦落身在某一個小人物身上，我們的道德邊界就開始模糊，生存的壓力鋪天蓋地，有時來不及判斷就已經做出選擇，來不及後悔就要迎面下一個難題。

極權主義不只是Papers Please裡每天下達的紅頭文件，Orwell裡聲色俱厲的國防大臣，身不由己的平庸之惡同樣每天為它提供養分——俄羅斯遊戲公司Warm Lamp Games去年推出的冒險策略遊戲《旁觀者》（Beholder）就透過一位大廈管理員的生活，呈現了極權統治下小人物的無奈。

誰是「旁觀者」？

看到《旁觀者》這個題目，也許有人會想起蘇珊・桑塔格（Susan Sontag）的名篇〈旁觀他人的痛苦〉，或是德國電影《他人的生活》（Das Leben der Anderen，又譯《竊聽風暴》），從這兩部作品的角度理解《旁觀者》這個遊戲，其實還蠻有趣。

俄羅斯遊戲公司Warm Lamp Games開發的冒險策略遊戲《旁觀者》（Beholder）透過一位大廈管理員的生活，呈現了極權統治下小人物的無奈。

像開頭所述的幾款遊戲一樣，《旁觀者》一開始也是通過音樂、動畫和字幕來交代讓人洩氣的事實：你出生在高壓統治的極權社會，場景是蘇聯時期常見的公寓住宅樓，街道冷冷清清，除了簡陋的路燈和公車站，沒有多餘的物件；你的人生早就走到一半，已婚，養育一對兒女，工作是這座大廈的管理員，以「安全」之名監視這裡的每一個住客（如果你願意，你的家人也在此之列）。一次向當局的成功舉報，可以換來不菲的報酬。而金錢，在這個物資貧乏、腐敗叢生的國度，賺多少都不為過。

遊戲中會有十多位「有故事的人」申請入住這棟大廈的六間公寓，如果你願意，可以在他們搬來之前在每間房間中都裝上攝像頭，然後沒日沒夜的盯著螢幕、推斷他們到底是什麼人，有什麼秘密。如同《他人的生活》中那個秘密警察，「旁觀」變成你的生活本身——神不知鬼不覺地溜進公寓布置監控，躲在地下室認真觀察他們的一舉一動並做好記錄，選擇舉報或不舉報他們的違規行為，然後裝作不明真相圍觀群眾目送住客被警察拉走，接著重新裝修人去樓空的公寓。

「旁觀」聽上去既被動又無辜，實質上卻是對他人隱私的長驅直入。脅迫你的，也許是恐懼：如果沒有及時發現一個密謀革命的社運人士，那麼下一個被警察帶走的就是瀆職的你；如果沒有絞盡腦汁撰寫報告，那麼就沒有錢為住在這裡的貪官污吏墊付各種開銷。有時候，你也會良心不安，但轉念一想，即便你不去監控和舉報，

異議者們也不可能躲過致命打擊，還不如讓他們成為你通往自由之路上的墊腳石，畢竟本質上，你也受夠了這個國家。於是每一夜，你又心安理得地拿起政府頒布的行為手冊，核查住客們是否違規。

如果遊戲主角並非純粹「旁觀」，那旁觀者是誰？會是打遊戲的你嗎？

敵托邦作為一種遊戲

在Steam平台上，《旁觀者》有幾千個「特別好評」，這固然是因為遊戲構思的精確巧妙，但讀讀玩家評論，你會發現，人們為之折服的，是遊戲「好玩」。

> 一開始玩，由於遊戲畫面和This War of Mine非常相似，我就單純以為這兩款遊戲差不多——都是通過營造壓迫感十足的氛圍，讓玩家在道德與人性等諸多困境下做出選擇。最後告訴玩家善有善報，惡有惡果，升華人性的真善美。但是後來我發現根本不是，在這個遊戲裡，為了自己和家人，偷盜出賣、栽贓陷害，是再正常不過的手段了。而且不會對結局產生不利的影響，多害人反而會引發不差的結局。
>
> ——Steam玩家Biochemistry

《旁觀者》的遊戲難度並不低，在簡單上手之後，你就會發現一對兒女是來向你討債的，女兒的醫藥費、兒子的學費，還有一家人準備跑路的買路錢，你這個「旁觀者」無論如何也不能袖手旁觀。好在賺錢也沒有那麼難，你可以製造你想要的證據，可以在房客之間、革命分子和政府之前倒賣資訊。

在這個神奇但絕非空前絕後的國度，某天政府下達命令「吃魚是顛覆國家的活動」，即便翻箱倒櫃也沒有在房客家找到一根魚刺時，你難道不會去黑市買幾根來放在他們的廚房裡嗎？如果某天政府把宣傳車停在你家門口，24小時大聲播放「我們最幸福」，你難道不願意兼職搗毀播放器賺取革命份子的傭金嗎？更妙的是，最後也許還能倒打一耙兩邊通吃呢。

《旁觀者》的精華當然不是「旁觀」，精準地算計人物反應、時間和政府行為，不厭其煩地栽贓嫁禍——這才是遊戲留住你與我的真正原因。由是，我們得已「旁觀」我們設計的「他人的生活」，在窺視和控制慾中滿足一種獨特的快感。這感覺並不陌生，還記得玩《奧威爾》時，我就深深迷上偵查每個NPC的網絡足跡（社交網絡、個人主頁、手機短訊、電話錄音、瀏覽歷史），有一瞬間我忍不住想，如果生活中也能這樣就好了。

在《這是我的戰爭》中，玩家操控的遊戲人物一旦殺人搶劫，即便滿載而歸，也會癱坐在角落，對話框裡都是沉甸甸的懺悔，敏感一

《旁觀者》的精華當然不是「旁觀」，精準地算計人物反應、時間和政府行為，不厭其煩地栽贓嫁禍——這才是遊戲的核心所在。

些的角色可能由此全面崩潰，熬到戰爭結束也抑鬱悔恨。但在《旁觀者》中，高度的卡通化人物和界面削弱了現實感，人物也沒有任何內心話要說出來，掙扎全在玩家心裡。有的攻略想要兩全其美，專門教導玩家只栽贓那些品行不端的住客，比如一個無所事事的流氓、一個騙婚的風塵女子，或是狗仗人勢的大肚子將軍——以毒攻毒，這樣就不是作惡了吧？

反極權還是另一種極權？

《旁觀者》的製作者是俄羅斯遊戲設計師，製作公司在東歐多個國家都有分支，這無疑給遊戲的故事增添了說服力。遊戲主頁上大大的一行字這樣寫：「每個選擇都有它的後果」，警告玩家慎重行事。這當然是常見的遊戲宣傳策略，在政治遊戲的語境內又多了幾分道德意味，提醒你小心再小心，切勿製造平庸之惡，在亂世裡踩踏那些卑微的人。

廣為傳閱的遊戲攻略更是一步一步寫明每個選擇的「正確答案」到底是什麼，這樣你才能打出「完美結局」——只陷害壞人並全家跑路成功。跟著攻略，遊戲漸漸變得面目可憎，不斷來回讀檔之間，我們學會了如何在極權社會生存——如果沒有人告訴你，你真的會想到栽贓嗎？每個選擇的確有它的後果，然而它往往和你的初衷無關。善惡並非只在一念之間，在暴力機器編織的網中，環環相扣，

不同演員各懷鬼胎，所謂「完美結局」其實也是多方博奕，捨身取義之後的雲開月明。然而捨棄的究竟是誰的身？誰比誰更加應該犧牲，誰又比誰更加值得留存，這才是打遊戲時我的掙扎。

如果敵托邦遊戲只是叛逆的反抗專制政府，就會有淪為另一種烏托邦的可能。畢竟每個極權的發家之路，都是從「懲惡揚善」開始的。極權系統中，政府和警察只是一環，身不由己的小人物，也是同樣重要的有機組成。

「有時候我想，極權是一種生活方式。當你習慣了它，也就習慣了它。人們會說民主、自由、西方才是好的，但真正要變化了，他們反而不會適應，因為以前學的一身技藝，全都廢了，有多少人願意從頭再來呢？」新認識的立陶宛朋友馬蒂斯也在玩《旁觀者》，他今年35歲，他說玩的過程中有些難受，難受於遊戲把蘇聯社會的某些時刻放大了，成為其他人津津樂道的奇觀。他對於那個蘇治時期的記憶並不多，但父母就是遊戲中的那群人，有幾次他看到西方玩家的評論時，覺得受到冒犯。

「我不喜歡所謂的『完美結局』，黑白分明，政府就是壞的，逃離才是唯一選擇。每個人都水深火熱，那是局外人的眼光，彷彿你真的有選擇，當選到了『對的』就會幸福一樣。」他喜歡這個遊戲的模糊性，喜歡「完美結局」以外的幾乎所有結局，他也喜歡遊戲細節裡透露出的絕望感，比如好不容易通過坑蒙拐騙湊夠錢給女兒在

黑市買藥，結果對於病情沒有幫助，兒子又沒錢交學費要去煤礦工作，「我的父母到現在也不會真的抱怨意識形態的東西，痛苦都是很具體的，而且一波一波地來，體驗多了，你就麻木了，覺得並沒有什麼，趕快應對就好。」

雖然不應該對一款已經足夠亮眼的遊戲要求過高，我總覺得能夠讓馬蒂斯說出這樣相對主義的話，多少是因為遊戲人物的扁平化（雖然畫風的扁平化的確是遊戲亮點）。你很難真的同情誰、痛恨誰，就連你為之不懈奮鬥的家人，也面目模糊。

遊戲在這個層面上真的非常遊戲，說到底，你我只是旁觀者，在打一個遊戲罷了。

複製品：
在手機上，為你的國家追捕「恐怖分子」

戚振宇

國土安全局的秘密監獄，你被單獨囚禁在隔間裡，面前只有一部智能手機。

上個月初，這座城市發生了重大恐襲，當天上午10點，埋在皮皮洛斯特大橋下的10枚炸彈同時爆炸，至少100人死亡，300多人受傷。

事後沒有任何個人或組織宣稱對此負責，但政府認定這是由反政府勢力策劃發動的恐怖行動，於是下令國安局將和恐襲有關的異議人士統統抓捕，進行秘密審訊。雖然你還是名高中生，不幸也成為了肅清對象。

遊戲《複製品》就從這裡開始，畫面從頭到尾都只有一部智能手機的屏幕，所有的任務都是通過平時我們最熟悉的App來完成。作為被捕嫌疑人，你必須要立功表現才能證明自己和家人的清白，立功

的方式，就是破解這部國安局分派給你的手機，蒐集機主的罪證。

如果你找到的證據足夠證明機主有罪，就可以被無罪釋放，甚至獲得「愛國者」的稱號；但如果你膽敢抗命，向外界求援，你會被認定為恐怖分子幫兇，鋃鐺入獄。在你破解別人手機的同時，你的手機也在另一個嫌疑人手上，他／她和你一樣面臨著兩難困境。《複製品》中，人為刀俎，你為魚肉，要麼絕對服從、要麼自尋死路。

無論如何，想要繼續遊戲，都得破解手機。可破解手機這件事情，連FBI都要費九牛二虎之力，更何況沒有黑客經驗的玩家。

好在遊戲並非旨在考驗玩家的黑客能力，所以在互動方面採用了傳統的Point & Click設計——你甚至用不到鍵盤，所有的任務都可以通過滑鼠完成。這種設計大大降低了遊戲的難度，但同時也限制了遊戲的可延展性，你能做的，只是在遊戲給你的選項中不停變換排列組合，破解密碼。在你嘗試幾次破密失敗後，剛好看到手機通知欄彈出的消息：

「嘿，你生日馬上就到了，生日快樂，親愛的。」

不少人都會拿生日密碼作為手機鎖屏密碼，我根據已有線索推算機主生日，輸入後成功解鎖。（不知道這個簡單的任務算不算給玩家的一個小提示：千萬不要拿生日日期作為鎖屏密碼）

《複製者》遊戲海報

解鎖完成，手機中所有數據都暴露在我面前，國安局也在這個時候打來電話，「幹得漂亮，我一開始就知道你有做這行的天賦。」他們告訴我，這部手機已被密切監控，警告我不要做任何與任務無關的事，尤其不能用它向外界撥打電話。隨後，他們讓我下載了一個叫To-do的App，國安局會通過這個App給我分配任務。

很快，To-do list中就有了新的任務，找出機主的基本資料。你需要在通訊錄、SMS、相片，甚至相片的GPS資訊中尋找蛛絲馬跡，確定機主的年齡、住址、父母和女友的資料等。任務由簡入繁，層層遞進，如果你無從入手，「好心」的國安局還會發來SMS給你提示。

「幹得好，到目前為止一切都很順利。能幫我們手機這些信息已經證明你是一名真正的愛國者。」當我完成任務，國安局打來電話，「從現在開始，你要繼續做自己剛才做的事情，並把它當成人生的一部分，就像阿道夫‧艾希曼（Adolf Eichmann）那樣。」

接下來，又有新的任務出現在To-do list中，而我要做的，就是像剛才那樣，在各種App中，蒐集機主的「犯罪證明」。

玩遊戲時，真的就像在操作一部智能手機，當你窺探機主秘密時，也常常覺得脊背一涼：如果自己的手機也被人破解，全部隱私都這樣赤裸裸的展現在他人面前，多麼可怕。

現實之中，智能手機幾乎成為我們身體的一部分，無論是工作、聊天、打車、購物、安排行程，甚至連吃飯家政也都可以通過智能手機完成，離開手機超過1個小時，都會覺得渾身不自在。但這也為隱私和安全埋下隱患，除了我們的所有行動都儲存在大公司的伺服器當中，它更是國家權力入侵個人生活的絕佳入口，就像這部遊戲一樣，你甚至不用審訊本人，審訊手機就足以將一個人定罪了。

這並不僅僅是遊戲。

2016年9月，中國剛出台了《關於辦理刑事案件收集提取和審查判斷電子數據若干問題的規定》，10月1日起，無論是你的電子郵件、SMS、聊天記錄，還是你在微博、朋友圈、貼吧等處的發言，警察、檢察院和法院在辦案時都可以隨時調取，「有關單位和個人應當如實提供」。

在此之前，中國就已經實施了《移動互聯網應用程序信息服務管理規定》，要求所有App的提供者都要對註冊用戶進行基於手機號碼等（編注：中國已從2010年9月開始實施手機號實名制）的真實身份認證，並要求記錄用戶所有活動日誌且至少保存60天。

而已經通過全國人大審議的《網絡安全法（二審草案）》規定，關鍵信息基礎設施的運營者在中國境內運營中收集和產生的公民個人信息和重要業務數據，全部必須存儲在中國境內的伺服器上。這部

法律已經公開徵求意見完成，可能將在今年年內出台。

這款遊戲英文名叫Replica（複製品），某種意義上可以理解為遊戲是對現實的複製。這款遊戲的作者、韓國獨立開發者Somi表示，Replica的靈感來自於今年3月初韓國剛通過的反恐法。根據這部法律，韓國情報院（National Intelligence Service，NIS）不僅可因需要監控公民私人通訊，更有權破解犯罪嫌疑人的個人手機，以獲取破案信息。這部法律曾引起巨大爭議，遭到不少議員反對。

在反對反恐法的演講之中，一位議員朗讀了Copy Doctorow所著的Little Brother中的章節。這部小說講述了舊金山一位讀高中的17歲極客Marcus Yallow在約朋友去玩遊戲的途中剛好遇到了恐襲事件，結果被國土安全部當成嫌犯被抓起來審問。獲釋後，他發現好友仍被關押，於是集結力量和國土安全部進行對抗。「這本書令我感到震驚的，並不是故事本身，而是在我看來，現實比小說還要糟糕得多。」Somi受到這本書的啟發，把這個故事以遊戲的形式表現出來。

而之所以將玩家放入兩難困境，Somi說是為了提醒人們不要忘記「平庸之惡」：「如果我們不去思考和分辨什麼是正確的，什麼是錯誤的，而只是根據指令行事，那麼每個人都可能成為大屠殺的主要領導者Adolf Eichmann。」

的確，你是這起追捕恐怖分子行動的受害者，卻又在權力的威逼下成為加害者；你是一個普通的高中生，卻也是構成這罪惡體制的一塊磚。就如漢娜‧阿倫特（Hannah Arendt）所說：「惡從來不是極端的，它沒有深度，也沒有魔力，它可能毀滅整個世界，恰恰就因為它的平庸。」

遊戲的邊界

紐約大學歷史系教授詹姆斯・卡斯（James Carse）將遊戲分為兩種，

一種是有限遊戲，另一種是無限遊戲。

有限遊戲以取勝為目的，無限遊戲以延續遊戲為目的。

有限遊戲的參與者在界限內遊戲，無限遊戲的參與者與界限遊戲。

作為一種媒介，遊戲能觸及到的邊界在哪裡？

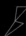

沒有Game Over，遊戲能變得更自由嗎？

戚振宇

什麼是遊戲？

1994年，我在朋友家中第一次接觸電子遊戲，當時玩的FC紅白機上的《超級瑪麗》和《魂鬥羅》，對於還沒上小學的我來說，遊戲就是和小夥伴們一起出生入死、消滅敵人。

1995年，上小學二年級時，以學習英語和電腦打字為名，懇求父母給我買了一台「小霸王學習機」，這台山寨版的FC紅白機，除了剛買的時候運行過幾次「學習軟件」，之後全部的時間都被我當做遊戲機使用。8合1、12合1，50合1，甚至200合1的遊戲卡遍布家中，《街頭霸王》、《古巴戰士》、《綠色兵團》、《赤色要塞》等等是這段時間的最愛，遊戲對於那時的我來說，就是要贏、要得高分、要將對手置於死地。

1999年，家裡買了第一台電腦，《極品飛車》、《生化危機》、

《大航海時代》、《紅色警戒》、《仙劍奇俠傳》……無論精緻的畫面還是豐富的遊戲性，PC遊戲都遠遠超過了紅白機。你可以扮演俠客，也可以指揮戰役；可以坐船周遊世界，也可以開著法拉利一路狂飆。不同類型的遊戲讓我沉浸到一種前所未有的體驗中，遊戲打開了另一個世界。

但隨著玩過的遊戲越來越多，我漸漸感到乏味，因為無論遊戲類型再怎麼變化，背後的系統似乎總是千篇一律：設計者早已為遊戲設定好了獎懲機制，如果你服從這個機制、猜透設計者的心思，就可以獲得資源，成為贏家；反之，如果你不服從這個機制或是能力達不到設計者的要求，等待你的就是 Game Over，你要麼重新按照設計者的思路重新來過，要麼就乾脆放棄這款遊戲。

從某個角度來說，遊戲其實也是一個「建制」，而玩遊戲其實也是某種程度上的「奴役」──它沒有提供給你什麼選擇的餘地，如果想要贏得遊戲，你只能在遊戲中用盡全力去「討好」設計者。

但有沒有一種可能，遊戲設計者願意放棄這種傳統的互動方式，讓玩家對遊戲有更多的自主權？近年興起的互動電影類遊戲似乎提供了一種可能。在這類遊戲中，設計者們放棄了傳統的獎懲系統，Game Over的概念也隨之消失，玩家不會因為遊戲技能不夠高或是沒有跟隨主線劇情而被剝奪繼續遊戲的資格，不同的選擇和遊戲方式只會導向不同劇情的展開。

我們行業定義的互動就是物理動作，跑來跑去打打殺殺，無限循環。所以對很多玩家而言，我的遊戲不是真正的電子遊戲，因為它和傳統的互動方式不一樣。我的角色不會衝每一個見到的人開槍。他們都過著普通人的生活，做一些有道德的事。他們有情感也有社會關係。對我而言，這才是「交互性」的真實意義，讓玩家對角色產生代入感。但是遊戲行業還是比較保守，我們很難說服那些硬核玩家接受這種新定義。

——《超凡雙生》（台譯《超能殺機》）導演、

Quantic Dream聯合創始人大衛・凱奇（David Cage）

這類型的遊戲在近年不斷增多，例如Dontnod Entertainment開發的《奇異人生》、Supermassive Games 開發的《直到黎明》等，而法國廠商Quantic Dream的《超凡雙生》和《暴雨》可算是這類遊戲的代表作品。

用遊戲語言講故事

在《超凡雙生》中，玩家可以控制兩個角色：女主角Jodie和寄居在她體內的另一個靈魂Aiden。屬於異次元世界的Aiden可以介入現實，但現實世界中的物質都無法對他造成傷害或阻隔。從某程度來說，Aiden的存在有點類似作弊器。的確，動作或或射擊類遊戲中最重要的幾種作弊技能，Aiden全都具備：

《超凡雙生》遊戲海報

- 無敵模式：他非但刀槍不入，還可以為Jodie生成保護罩，讓她免遭傷害；

- 自動治癒：他可以治癒任何種類的創傷；

- 隱身穿牆：對於他來說，天花板和牆都不存在，而且行動中沒人看得見他；

- 靈魂附體：解決敵人的最好方式，就是附體到敵人身上，幹掉同夥，之後自殺。

每次當Jodie遇到「非死不可」的險境，總能在Aiden的幫助下化險為夷。玩家甚至一次都不需要使用「S/L大法」（指透過不斷儲存進度／讀取進度來保持遊戲進度完美），就可以暢通無阻、順利通關（爆機）。

和一般遊戲相比，你更像是在看電影；但和看電影相比，你又特別肯定自己在打遊戲，這是我玩《超凡雙生》時的體驗。例如在遊戲中的某個任務，你需要控制Aiden去為你竊取資料；你可以選擇直接動手或是附體在大使或守衛身上，每種選擇對應著不同的互動選項，這比被動地看《諜影重重》（The Bourne Identity，台譯《神鬼認證》）中伯恩（Jason Bourne，該片男主角）的動作可要刺激多了；但同時，你也不必像玩《合金裝備》一樣那麼小心翼翼、如

履薄冰，因為玩家的技能本身並不會對劇情構成太大影響。

這正是互動電影類（Interactive Movie）遊戲的魅力所在：重視敘事，擅長吸引玩家浸入到故事之中；且製作精良，通常會使用真人動態捕捉所製成的畫面或真人出演的影片來表現遊戲內容。《超凡雙生》耗時三年制作，並動用了超過160名演員參與演出，可算是互動電影類遊戲中的集大成者。

遊戲的互動性、競技性等特有的屬性都變成了敘事的「手段」，自然引起不少玩家的批評。知名遊戲評測網站IGN的編輯Lucy O'Brien就認為，《超凡雙生》最缺乏的就是圍繞故事的遊戲元素，這也讓玩家感覺到像一個被動的參與者，質疑自己究竟是不是在「玩」遊戲。

但作為玩家的我卻並不認為這樣的設計是壞事。電子遊戲之所以令許多人望而生畏，正是因為它「門檻太高」。在有些遊戲中，玩家需要花上幾十甚至上百個小時的「修煉」才能漸入佳境，體會到遊戲的樂趣，這對每天時間都非常緊張的現代人來說，實在是一種太過奢侈的娛樂。

「降低門檻」勢必會破壞傳統的互動方式，但這同時也讓遊戲更平易近人，獲得更廣的受眾，即便是菜鳥，也有「權利」參與到故事之中；另一方面，這可以使玩家更加關注遊戲的故事線索，充分體驗敘事帶來的樂趣。

和打遊戲相比，你更像是在看電影；但和看電影相比，你又特別肯定自己在打遊戲，這是玩《超凡雙生》時的體驗。

挑戰遊戲「利維坦」

傳統的互動方式帶來的另一個弊病是遊戲內外的階級性。「鄙視鏈」在遊戲玩家中屢見不鮮：骨灰級玩家鄙視菜鳥玩家；等級高的玩家鄙視等級低的玩家；裝備好的玩家鄙視裝備差的玩家……這在網絡遊戲中更為普遍，「人民幣玩家」投入大量金錢武裝自己，普通玩家則成為他們陪玩的工具。在這樣的機制下，遊戲也變成了吞噬普通玩家金錢與時間、造就虛擬極權的「利維坦」。

而Game Over的消失，也意味著這種階級性的消弭。沒有等級的高低、裝備的好壞，玩家不用再一爭高下，反而更專注在遊玩這件事本身，設計師也需要花更多的時間創新互動機制，探索遊戲這一媒介的邊界。

我剛剛玩《暴雨》時，豐富的互動讓我感到有點吃驚。遊戲一開始男主角在自己的家中，如果不想那麼快推進劇情，你可以洗澡、照鏡子、工作、在院子裡玩耍等等，這些互動都與主線劇情無關，但卻讓玩家感受到遊戲的高度真實，從而更高程度地代入到故事之中；又如在一個任務中，作為父親的玩家需要帶兒子在公園中玩耍，這些玩耍的任務如果略去，其實絲毫不會影響劇情的推進，但設計者卻透過這些父子互動的環節的設計，讓玩家與遊戲人物產生更大的情感共鳴。

除了互動的豐富度之外，這類遊戲在互動形式上也常常有所創新。例如在《奇異人生》（Life is strange）中，女主角就擁有時光倒流的能力，如果你後悔你做出的選擇或是想看看選另一個劇情會怎樣發展，就可以讓時間倒回到某個節點重新來過。雖然在傳統遊戲中，SL大法常被玩家使用，但類似《奇異人生》這樣將SL直接內嵌到遊戲互動機制中的作品卻極為少見。

互動的意義究竟是什麼？是讓玩家成為設計者的奴隸，還是賦予玩家自由去探索豐富的遊戲世界，我想互動電影類遊戲對互動的理解是後者。玩家的每一次選擇、每一次互動都將展開不同的劇情，帶領玩家遇到不同的人、進入不同的世界，《超凡雙生》有8種不同的結局，而《暴雨》的最終結局更多達18種。

沒有Game Over，就真的自由了嗎？

但是否不同形式的互動和豐富的結局，就在遊戲中真正賦予玩家自由了呢？另一款沒有Game Over的遊戲《史丹利的寓言》（The Stanley Parable）似乎為我們提供了某種解答。

在這款遊戲中，玩家將扮演一間大公司中的普通員工，而每天的工作，就是按照電腦螢幕上的指示，在鍵盤上按下相應的字母。他在這份毫無難度的崗位上做了許多年，直到有一天電腦上不再出現任

何指示，辦公室內也空無一人，遊戲就在這個時候開始。

「事情明顯有問題。史丹利感到震驚、彷徨，良久沒法作出反應……史丹利終於回過神來，他站了起身，決定跨出工作間的房門，去探個究竟。」一個神秘的旁白聲音響起，它不僅敘述玩家進行的每一項動作，也給玩家指示，讓玩家往東走或是往西走，開左邊的門或是開右邊的門。但是不是跟隨這個神秘聲音的指引，決定權卻在玩家手中。

如果你聽從指示，劇情就會順利展開，你將發現一個藏在老闆辦公室背後的「思想控制中心」，600個監控攝像頭全天候監視著每個員工的一切行為。而你只要聽從指令，切斷「思想控制中心」的電源，就可以逃出生天，重獲自由。「在這之後，史丹利或許會踏上一條新的人生道路。事情本就註定如此發生。史丹利過得很快樂。」

然而，到這裡遊戲並沒有結束。畫面又回到遊戲開始時的辦公室門口，神秘聲音再次響起，你又面臨著各種不同的選擇。

如果你選擇不聽指示，神秘的聲音起先會幫你的選擇打圓場，之後則會顯得不耐煩。如果你總是不聽話，神秘聲音也會抱怨你為什麼不能令他好過一點，甚至給你一些「懲罰」，將你放到多個房間重複出現的迷宮中，最後可能又會被繞到起點的位置。

這個遊戲沒有結局，無論你怎樣選擇，最後都會進入無限循環之中，但每一次辦公室的樣子、一間房後面的另一間房都可能不同，唯一伴隨始終的，就是一直在你耳邊出現的神秘聲音。

> 你將扮演史丹利，同時你不會扮演史丹利。你將跟隨著故事劇本，同時你也不會跟著故事劇本。你將作出選擇，同時你不會作任何選擇。遊戲會完結，也將永遠不會完結。矛盾一個接著一個，遊戲的一般規範一再被打破。這個世界，並非為了讓你去理解它而被創造。
>
> ——《史丹利的寓言》官方網站上的遊戲介紹

這款遊戲充分揭示了設計者、遊戲和玩家三者之間的關係，無論你在遊戲中如何叛逆、如何不服從，這一切其實也早就在設計者的劇本中寫好了，就像孫悟空始終跳脫不了如來佛的手掌。

然而，類似《史丹利的寓言》這樣的作品又透過遊戲向玩家徹底揭示了這種局限，它質疑玩家的自由，也質疑遊戲本身。以致不少玩家在玩過這款遊戲後，都開始探討和反思自由的問題。從這個意義上來說，設計者和玩家已經突破了遊戲的限制，不再是奴役與被奴役的關係，而變成了啟蒙與被啟蒙的關係。用遊戲作為媒介「與界限遊戲」，這或許正是遊戲的意義所在。

遊戲世界有多自由？

楊靜

1987年，日本青年芭月涼抵達香港，在灣仔尋找一位武術家「桃李少」，想從她口中問出關鍵信息，為死去的父親武士芭月嚴復仇。涼去到的香港有兩個世界：緩慢安靜的港島和瘋狂混亂的九龍。他可以在前者的咖啡廳裡消磨時間，也可以在後者的土地上打群架。但這個香港只存在於日本遊戲設計大師鈴木裕（Suzuki Yu）為世嘉公司（Sega）打造的大型遊戲《莎木》（Shenmue）系列第二部中。

《莎木》第一部與第二部分別於1999年和2001年面世，是專為世嘉旗下主機Dreamcast而設計的遊戲。當時，Dreamcast的市場被索尼（Sony）旗下主機PlayStation 2擠壓殆盡，而耗時7年完成的《莎木》被公司和粉絲視為扭轉敗局的重磅級作品，可惜這兩部作品的銷售量均未達到預期水平，Dreamcast也最終成為世嘉最後一代家用遊戲機產品。

Christopher Patterson博士對《莎木》念念不忘

從《莎木》到《龍在江湖》：遊戲世界真的越來越開放嗎？

轉眼已到2015年6月，沉寂多年的鈴木裕在Kickstarter上為製作《莎木》第三部掀起眾籌熱潮，全球各地的死忠粉絲慷慨解囊，一年來已募資超過630萬美元，預計遊戲將於2019年面世。

十五年來，對於《莎木》當年的失敗，玩家們始終難以忘懷，但對於《莎木》當年的魅力，他們也如數家珍。如果說這兩個話題之間有什麼重合，當屬《莎木》領先時代的遊戲設置。成也蕭何，敗也蕭何，開放世界動作冒險遊戲開山之作《莎木》，也部分死在領先時代的遊戲類型上。

是的，你沒有聽錯，雖然現今開放世界遊戲遍地皆是，但對於2000年左右的日本，甚至全世界來說，這種遊戲類型都是難以想像的。當時，絕大多數遊戲雖或設有支線任務，但角色設置、故事推進、世界構成卻都基本為主線敘事服務。

「而在《莎木》中，你可以在遊戲中的香港閒逛，和周遭大部分事物、角色互動，比如在遊戲中的香港島，到處都是咖啡廳，你會花大量時間喝一杯咖啡，甚至仔細看桌上的一支玫瑰。」介紹這個遊戲給我的人是Christopher Patterson博士，現在在香港中文大學文

化研究系做博士後，研究開放世界遊戲。（編註：文章寫作時間為2016年，目前Christopher Patterson在加拿大英屬哥倫比亞大學擔任助理教授。）

他是在《莎木》消失在玩家視野中的這十幾年中玩上這款遊戲的。當時，開放世界遊戲已經得到大規模開發，尤其是不斷推陳出新的《俠盜飛車》（Grand Theft Auto）系列，一步步將這類遊戲推向更加「自由」、「開放」、乃至瘋狂的地步。

我好奇為什麼Patterson博士會念念不忘《莎木》。他說，部分是由於心理補償，惋惜一個過於領先時代而不得賞識的經典遊戲，但更多是因為他的研究興趣：「開放世界遊戲如今無處不在，但我想研究的是，以『開放世界』（Open World）自我標榜的遊戲到底有多自由？真的自由嗎？而《莎木》是遊戲史上第一個這類型的遊戲。」

Patterson博士認為，所謂開放世界遊戲其實和我們常說的角色扮演、格鬥、射擊、動作冒險等遊戲類型不同，它並不是一個清晰的遊戲子類，而是一種遊戲設計的風格，一種遊戲市場宣傳的戰略用語。

「如果用『開放世界』來宣傳一個遊戲，人們就會假設這個遊戲是非線性故事，玩家在遊戲過程中會感覺更加自由，更加開放。事實上，《莎木》當時的確被定義為FREE Game，但這個FREE是一個

縮寫，原文是Full Reactive Eyes Entertainment（編譯：全面互動視覺娛樂）。不過到今天，Freedom（自由）已經變成了和這種遊戲緊密相連的一種價值——在《俠盜飛車》裡，你可以自由地開車亂撞，也可以自由地殺人。」

比起《莎木》，Patterson博士發現如今流行的大部分開放世界遊戲中，自由往往是暴力和混亂的自由。同樣將故事背景放在香港，《龍在江湖》（Sleeping Dogs）也是一款開放世界遊戲，但是在這款遊戲中，你能做的大多數行為就是開車和殺人。《莎木》的世界裡有逛不完的商店、當舖、咖啡屋，但是《龍在江湖》除了幾個特定購買汽車、武器、裝備、食物的商店外，都只是一面畫好的牆。「那些商店甚至連模型也不是，只是一張看起來3D的牆紙，但不是3D，你進不去。它們只是遊戲賦予玩家主宰遊戲世界的權力的一部分。」

這些穿不過的牆也許可以當作一個隱喻，幫助我們理解Patterson博士所剖析的「自由」：「從誕生之日，開放世界遊戲就嘗試用各種方法給予玩家更多自由，但是這些自由永遠是有限的，是有邊界的。作為玩家，我們一直不停地探索遊戲，做更多的事情，尋找更多的自由。遊戲開發者也逐漸給予玩家更多自由，但矛盾的是，這反而讓玩家很容易覺得無聊。」

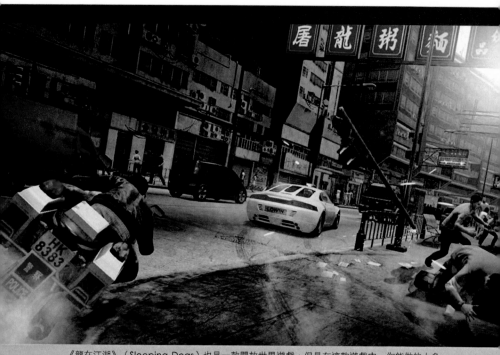

《龍在江湖》（Sleeping Dogs）也是一款開放世界遊戲，但是在這款遊戲中，你能做的大多數行為就是開車和殺人。

遊戲中的自由和現實裡的自由

《龍在江湖》或是《俠盜飛車》這樣的硬核遊戲（Hardcore Game）一直以來都在不斷自我升級，更新道具和系統，擴大地圖和新增任務量，在數量上提升「自由」的體驗，但是「自由」的內涵卻一直不變：它被具象化為一種主宰的權力，玩家通過暴力建立和周遭世界的聯繫。

Patterson博士認為，這其實是遊戲產業長久以來披戴高科技光環帶來的迷思：「遊戲產業作為電子業的一種，總是被視為高於其他傳統媒介。玩遊戲的時候，你用的是iPad或是其他電子屏幕，這給人一種魔幻的感覺，讓人聯想到未來，被科技拯救的未來。」

和現實世界不同，遊戲中沒有各樣束縛，在這個世界中，作為主宰的玩家只要不斷訓練技能、賺取酬金，就可以龍行天下，暢通無阻。然而遊戲本身是現實世界的產品，故而無可避免地折射出母體的主流意識形態和權力關係。通過完成任務、擴張地圖來探索世界的遊戲邏輯，也和現實生活中資本擴張、環境污染的劇本暗暗相合。

「金融危機過後，很多產業受到人們的控訴，認為他們造成了貧富分化、血汗工廠和環境污染。大家紛紛轉向資訊科技產業，電子遊戲有幸躋身其中。它被認為是虛擬的、未來的，不存在這些問

題。」但Patterson博士指出，這種烏托邦背後同樣是赤裸裸的剝削：在非洲、印度搜集製造電子產品的原材料，在東南亞工廠流水線安裝加工，產品廢棄之後，再丟回非洲的垃圾廠裡。

在開放世界遊戲裡，自由也是購買的自由。想要體驗極致自由，玩家自然需要購買遊戲；同時，遊戲中各式各樣的道具裝備，時刻都在刺激玩家繼續購買，以增強人物屬性，加強主宰能力。這和現實世界中不斷賺取金錢，然後盡情消費，得到「更自由」人生的邏輯也如出一轍。

如同好萊塢大片，開放世界遊戲是遊戲市場中的「票房冠軍」。其製作非常昂貴，常常需要跨國投資。《莎木》龐大而細緻的遊戲世界就耗資7000萬美金，是當時遊戲史上最昂貴的製作。這個紀錄在2008年時被開放世界遊戲里程碑式作品《俠盜飛車4》打破——它斥資超過一億美金。

不過這種遊戲的收入也是驚人的，除了購買遊戲本身，各種道具、資料片也是盈利來源。據Patterson 博士觀察，販賣裝備、服飾等遊戲道具的做法，一開始出現於東亞國家，比較有名的是2000年初韓國的2D多人在線遊戲《楓之谷》（Maple Story），「這樣的遊戲部分依然秉持主流價值觀，比如平等、民主等。基本上，人人可以下載這個遊戲玩，如果你想買道具也可以買，但那些衣服、配飾對練級沒有幫助。」

隨後中國也出現了像《征途》這樣，主要依靠刺激玩家用金錢購買高級裝備從而盈利的遊戲。有錢的玩家砸下大量金錢武裝自己，沒錢的玩家就淪為陪練，表面上的多人對戰，實際上變成了遊戲中的階級戰爭。在中國，有錢玩家被冠以「人民幣玩家」之名，Patterson博士還特意補充了這個詞彙的英文版──「鯊魚（Shark），一口吃掉小蝦米的鯊魚。美國在2000年後引入這種遊戲模式，的確創造了很多利潤，但整體看，這類遊戲在東亞更為流行。」

遊戲可以更自由

「自由」的定義自人類有歷史以來不斷被重新書寫。我詢問Patterson博士對於遊戲世界，更具體地說是在他的研究領域──開放世界遊戲裡，有沒有對「自由」進行其他可能的定義。

「你是在問我怎麼利用遊戲爭取自由？」一直嚴肅的他笑了起來，「我也是個玩家，我並不悲觀。」然後他問我：「你玩過《史丹利的寓言》（Stanley's Parable）嗎？」

這是獨立遊戲界無人不曉的「神作」，基本每家遊戲評論網站都給它打了最高分。它甚至還在熱門美劇《紙牌屋》（House of Cards）中露臉短暫幾秒──Underwood總統只玩了幾下，就因為不能控制遊戲走向，憤而棄玩。這款遊戲通過極其簡單的操作和介

面，讓玩家根據畫外音的指示前進，或者，玩家也可以選擇違逆畫外音的指示探索新的可能，充分顯示出遊戲、遊戲製作者、玩家三者之間的複雜關係。

「《史丹利的寓言》這樣的遊戲就是在探討什麼是遊戲裡的自由，它揭露出你作為玩家享有的自由其實也是別人賦予的。就算你背著幹，不服從，你的不服從也是劇本裡寫好的，所以它也是在諷刺『不服從』。『不服從』是種什麼樣的自由呢？是買碧昂絲（Beyoncé）專輯，不買賈斯汀·比伯（Justin Bieber）的自由嗎？」

如果說《史丹利的寓言》通過遊戲的方法讓玩家領悟遊戲的不自由，那麼Patterson博士接下來說到的開放世界遊戲《孤島驚魂2》（台譯《極地戰嚎》）（Far Cry 2）則是回應他之前提到的地緣政治和全球秩序議題。在這款遊戲中，玩家是一位置身於非洲某個深陷內戰的國家內的僱傭兵，目的是要刺殺一個走私軍火的頭目。遊戲過程中玩家需要蒐集重要道具鑽石。

「鑽石固然是想插入非洲『血鑽』的情節，讓遊戲更有真實性，但遊戲設計師Clint Hocking曾在訪問中表示，鑽石代表的是鈳鉭鐵礦（Colton），引入這個劇情點，是為向玩家揭示全球遊戲產業鏈的真面目。」

鈳鉭鐵礦是高科技工業的重要原材料，手機、筆記本電腦還有PlayStation等遊戲主機的製作都離不開這種金屬礦。全球超過一半的鈳鉭鐵礦來自澳洲、巴西和加拿大，第四大供應地則在剛果。隨著高科技產業的興盛，世界各國，尤其是發達國家對於鈳鉭鐵礦的需求居高不下，剛果東部的鈳鉭鐵礦礦藏就引起境內反抗勢力、鄰國武裝力量之間的激烈爭奪。而身處礦區的本地礦工，則要冒著生命危險在極端危險環境中艱苦作業，賺取微薄收入。遊戲業是這條跨國產業鏈條上的一環，《孤島驚魂2》設計者在故事中加入「高科技血鑽」的隱喻，正是以委婉的方式自我反思。

除了這些探討遊戲和遊戲產業本身的「元遊戲」（Meta Game），也有遊戲反思和批判其他社會層面的議題。Patterson博士這方面舉的例子是《異形》（Alien）系列遊戲。

《異形》系列電影既是科幻電影史上繞不過的劃時代作品，也是賽博女性主義（Cyberfeminism）熱衷討論的經典案例。《異形》所引發的一個文化討論，聚焦於父權社會那種「人定勝天」、通過科技和商業征服自然或未知世界的意識形態，以及人類和自然或未知生物之間那種主宰和被主宰者的二元對立關係。故事中哪怕堅毅的女主角也屢屢被異形擊敗，在陌生的自然法則前學習適應和屈服。在《異形》中，與其說是征服，人類更多是像在求生。

當以遊戲的平台呈現出來後，《異形》保留了這些對父權社會的質疑和批判，也探索了「自由」的界線和另類可能。「最近的一個遊戲是《異形：孤立》（Alien：Isolation），這款遊戲繼承了大部分異形世界的元素：女性主角、被異形插入、懷孕——這明顯是在批評父權制度，同時這個女性是一位非常聰明幹練的工程師，她很難消滅異形，但是她能憑藉工具在這個恐怖的世界轉移、避開異形。」

和常見的開放世界遊戲不同的是，人類在《異形：孤立》裡並沒有主宰世界的權力，只能了解世界的規律和細節，學會與之共存。

某種程度上，這回到了故事的起點——《莎木》。玩家在失敗、徒勞和偶爾的成功中，需要花費大量時間了解周遭陌生的環境，你可能永遠無法改變這個世界，但在互動中慢慢學會如何與它相處，這或許是「自由」的另一種面目。

在失憶的小島上，和記憶捉迷藏

楊靜

「小時候，我什麼都記得起，不管事情是不是真的發生過。」

——馬克吐溫（Mark Twain）

最常用的詞語裡藏著我們視而不見的玄機，又經過語言和文化的轉譯，如果我們不停一停，可能真會錯失洞察的良機。大陸所謂「內存條」的這個詞，港台叫作「記憶體」，它的英文更為直接，就叫做memory（記憶）。而計算機，也就是電「腦」，則是進行記憶的主體。今時今日，這些詞語的指代早已超越修辭層面——我們大部分人都把記憶這件事交給電的「腦」和聯的「網」，需要時才「登錄」查查，節省時間，節省腦中的空間。

偶爾我發現，電腦與互聯網上並不是什麼歷史都能查到、什麼記憶都可保存。這幾年，姥姥住的老房要拆遷。房子是家屬樓，幾十年

前建起來，供在三線工廠供職的外地員工安家。我記得小時候，那個副食品工廠是個獨立的王國，有自己的醫院和學校，幾千號人來來去去，十分熱鬧。到1990年代，下崗大潮終於淹沒這盤生意，車間和倉庫都被低價賤賣，變成商品房，原來的托兒所現在是網吧，以前晚飯後打羽毛球的空場地，現在是收費停車場。在拆遷之前，我想查查這大工廠的歷史風雲，可搜索引擎上乾乾淨淨，什麼也沒有。那一刻，腳底湧上一陣寒意，好像我的童年是虛幻的，從沒有存在過。

記憶，這看不見摸不著的腦神經活動，太過珍貴，不但能讓你多少知道自己是誰，從哪裡來，到哪裡去，也能留下些活過的影蹤，在存在主義式焦慮壓得你透不過氣來時，有所慰藉。對更大範圍的人類組織來說——無論情侶、家庭、社會還是國家，記憶的重要性更不必言，諷刺的是，我們往往在全民失憶的時候，才幡然醒悟，奔走疾呼：千萬不要忘記。

對於失憶的恐懼在電子遊戲裡體現得淋漓盡致，存儲與讀取（記憶）檔案這件最重要的小事，每當忘記去做，總令人追悔莫及。存檔是在紀念昔日輝煌，也在保證大俠你不必重新來過。殺過的怪、收過的隊友、打開檔案都在，浪費在遊戲上的時間於是沒有被再次浪費。遊戲就是關於記憶的媒介，而畫面清新的獨立遊戲Oxenfree，正是在這記憶媒介上演繹了一場記得與忘記的戰爭，讓玩家體驗失憶的無奈與可怖。

回憶島，失憶島

人未到而聲先至，畫面還沒亮起來，我們就聽到一把聒噪的男聲在和人套近乎：「這以前是個軍事基地。再以前好像是個牧場，然後是個軍事基地，現在是個博物館。」然後，我們看到一艘小船上兩男一女坐著聊天，除了開口這個特別能說的男孩，其他二人都興趣寥寥。

我們要控制的是那個女孩，叫Alex，遊戲的核心人物。她和四個朋友來空無一人的小島過夜，可是假期一開始就出了錯。因為某種神秘的原因，她不小心觸碰了某種時空機制，引來棲居島上的亡靈現身，亡靈肆意在年輕人身上附體，時間不停循環。

我們要做的，就是找尋線索，幫五個年輕人逃出生天。

Oxenfree的操作是近期流行的walk & talk——作為玩家，你能操控的就是人物的對話選擇以及地圖行走（包括少量與物品互動）。對話系統格外重要，五個人物只要有兩人同時在場，都會天南地北的聊天。對話內容有時是解密關鍵，有時則在建構人物，當遊戲進行到中後期，恐怖氣氛更為深刻時，聊天還能幫你平和一下音樂與劇情帶來的驚嚇。

不過和大部分此類遊戲不同，Oxenfree的對話是去文字的，也是即時的。除非在遊戲設定裡專門選擇，人物對話由聲優全程配音，並不出現字幕。只有主人公Alex在選擇如何回應同伴時，不同回應會以氣泡的形式顯示幾個關鍵詞。說過的話，聽在耳裡，轉瞬即逝，就連Alex做對話選擇也會受到嚴格的時間限制──在幾秒鐘內就要決定，不然遊戲視你保持沉默（熟悉《櫻花大戰》的朋友，可能聯想到LIPS系統，的確很像）。聲音對話取代文本對話後，玩家不會陷入機械點擊滑鼠的垃圾時間，更能沉浸在遊戲模擬日常生活的氛圍之中。此外，遊戲沒有任務記錄，也不能回放，主要人物說話有時因為劇情原因斷斷續續，很難聽清。而被幽靈附體時，人物的語言完全沒有邏輯可言，還不時受到電波干擾。這都給遊戲造成了極大障礙──尤其考慮到說過的話，在遊戲中是記憶的主要來源。

除了更像是配角的Ren和Nona，遊戲中其他三個人物顯然都是有故事的人，但遊戲拒絕平鋪直敘他們身上到底發生過什麼。為何Alex和Jonas這對二婚家庭產生的新繼生兄妹相互之間並不理解？為何Alex的同學Carissa處處針對Alex？為何Jonas聽到某個音樂片段就會黯然銷魂？這都是遊戲早期驅動玩家不斷探索的重要劇情。

就在我們模糊知道，Alex和Jonas的原生家庭都經歷過重要成員死亡，而Alex溺死的哥哥是Carissa的男友時，一段更加詭異的記憶與歷史浮上水面──五個人物不時被奇怪勢力附身，懸浮空中，嘴裡

Oxenfree的對話是去文字的，也是即時的。除非在遊戲設定裏專門選擇，人物對話由聲優全程配音，並不出現字幕。

夾雜著五、六個不同男女的聲音。這些寄身在少男少女身上的怪異靈魂，要求Alex做一筆交易，還不停向她洩漏天機。

憑藉（玩家的）過人智慧與好奇心，Alex勉強破譯這群靈魂的身份：一群葬身大海的美國大兵：1943年10月，駐紮在潛水艇Kanaloa裡的97個人，不知為何被愛德華島軍事基地的美國戰艦轟炸，無一生還。因為潛艇秘密承載著核武器，爆炸發生後，97個大兵的意識被炸去另一個平行宇宙，他們的冤魂從此寄住在愛德華島上，目睹美國政府遮掩事情真相——將軍事基地賣給私人企業，轉作礦業發掘和後來的文化旅遊產業。

愛德華島的地圖展開，五個年輕人行走在這個奇特的空間，挖掘彼此的歷史與大兵的故事。這座島由此變成一個矛盾的存在——它既是失憶島，也是回憶島。Alex和Jonas不想面對兄長、母親離開人世的痛苦回憶，於是作為彼此的新家人來此旅行，暗自期望能通過新的親人關係彌補情感缺失；但正是在愛德華島，Alex故地重遊，在海灘、山間處處看到死去哥哥的身影，還不時被哥哥女友指責她是罪魁禍首；而Jonas則終於吐露心聲，說起違法打架的舊事，又出現幻聽，感到亡母重現。對Kanaloa 艦艇的大兵來說，正是愛德華島的一次次變身，把軍事基地的血腥過去一層層淹沒，成為人們眼前風景如畫的博物館島、自然島；但愛德華島也是這些冤魂棲身之地，他們只能在這裡等待報復的機會。

通過行走與訴說，記憶一邊被觸發，一邊又被掩埋。人物越來越糾結是不是要知道更多，還是說最好過耳就忘，趕快找到離開小島的船，逃出這個鬼地方。

通過行走與訴說，記憶一邊被觸發，一邊又被掩埋。人物越來越糾結是不是要知道更多，還是說最好過耳就忘，趕快找到離開小島的船，逃出這個鬼地方。

捉迷藏，無處藏

Oxenfree這個詞語來自英語童謠，是小孩子玩捉迷藏時一起唱的歌。當唱到Oxenfree這個詞時，意味著遊戲結束，如果捉人的小朋友沒有成功找到所有人，那麼還在藏著的小朋友可以大膽現身，然後雙方交換角色。

如果失憶是一場絞殺記憶的捉迷藏，那麼Kanaloa老兵的記憶顯然挺過了被人捉到並且消滅的厄運。它藉助魂靈的形式，隱藏在愛德華島上。多年的仇恨以及非人化的存在，導致這些冤魂很難現身在公眾視野之中，無法說出真正的歷史。

幫助他們把記憶的密碼延續下來，流傳後世的，另有其人——一位名喚Adler的單身老年女性。在Alex她們來到愛德華島的三天前，Adler就過世了。她生前富有，但是孤獨，一個人住在島西的豪宅裡，牆上都是舊照片，書房裡則有老電影。在她死前，愛德華島上的原住民近乎只剩她一個。Adler之所以永不離開，因為她不能公開的記憶也被束縛在島上——她就是當年判斷失誤，引導戰艦打沉

Oxenfree這個詞語來自英語童謠，是小孩子玩捉迷藏時一起唱的歌。當唱到Oxenfree這個詞時，則意味着遊戲結束。

Kanaloa潛艇的燈塔工作人員。

Adler無疑內疚而悔恨。事發不久，她又機緣巧合，在無意間擺弄島上無線電訊號的時候，莫名受到來自平行宇宙的求救訊號。她隱隱覺得這和被自己誤傷的潛艇遇難人員有關，於是請來兒時密友Anna——一個無線電廣播主持人，兩人一起研究如何破譯訊息，如何通過無線電和發送信息的「人」溝通。

找到謎底的那一天，也是Adler與Anna悲劇的開始。人與魂靈溝通成功後不久，魂靈發現人的肉身是他們寄生的好地方，Anna成了這個黑科技的實驗品——魂靈一點點佔有了她，雖然永久附身最後失敗，Anna還是成了實驗的祭品，離開人世。Adler自覺罪孽更加一重，她選擇用家族遺產買下島嶼，一個人默默對抗一個島的記憶封印。這不能說的秘密，在歷史與政治的裹挾下，她至死也沒說出來。可她解謎的慾望在高壓之下並沒有消失，它們一點一滴滲透出來，被Adler寫進密碼，關進儲物箱。只等著有一天，歌謠唱到Oxenfree，捉與藏的隊伍互換，真相才能重見陽光。

也許她沒有想到，等了這麼多年，所有的人都忘記了，如今卻被提醒，委屈和苦難都是文物、是故事。這也是為什麼，被年輕人無意捕捉到無線電訊號，終於能夠再次與人類對話的鬼魂歇斯底里地玩弄這些小孩，他們不滿足於把歷史講給年輕人聽，而是要讓年輕人感受切膚之痛，體驗被剝奪和被忘記的痛苦。於是，他們纏住這五

個小羊羔，玩起新一場非常不公平的捉迷藏。

表面上看，我們控制的少男少女在明處，在整個島嶼蒐集線索，找到冤魂的前世今身，我們在捉，他們在藏。但隨著遊戲演進，越來越深的無力感讓你感到被騙了，這遊戲根本不像它的畫風般清新可愛，你也根本沒有權力去捉誰，更慘的是，在無所不知卻又無處可尋的幽靈面前，其實你也沒有藏的可能。只有它來找你，嚇你一跳，你卻無法找到它。

而魂靈對年輕人的懲罰並沒有止步於調戲玩弄，他們想要更多。作為記憶存在的魂靈想要獲得變成現實的機會，虛空的記憶需要寄身在肉體之上，甚至更進一步，取代寄主。彷彿整個世界的大腦內存實在有限，要記得一個人，必須要忘記另一個，才騰挪出足夠的時間。魂靈終於等到這一天，歌謠唱到Oxenfree，陰影從黑暗裡掙脫，想要取代在山谷裡奔跑的生命。

記不起，忘得掉

電影《凶心人》（Memento，又譯記憶碎片、記憶拼圖）中，主人公Lenard的失憶是病理性的，他的身體無法記憶。但Oxfenfree受詛咒的捉迷藏中，人們失憶卻是有意識的選擇。想要跑出去，魂靈對Alex說，需要你們留下一個人，比如，那個處處找你麻煩的

Clarissa。忘記是哪一回目，我按錯了對話選項，同意把Clarissa留在愛德華島。魂靈言出必行。一陣昏天黑地之後，Alex醒來已在離開島的船上，旁邊是所有同伴，除了Clarissa。劫後餘生，人人都慶幸自己博得一線生機，擊掌致意，沒有人詢問Clarissa在哪裡，你多問幾句，發現他們根本忘記Clarissa的存在，「誰？誰是Clarissa？」

要活下去，人需要忘記。忘記苦難，忘記不堪，忘記年輕時的意氣風發，忘記窘境裡的貪生怕死，忘記被自己犧牲掉的夥伴，忘記被自己扼殺的自己。要活得好，這一切必須都忘記，失憶是生存的必需技能。

個人如此，系統又何嘗不是。想要讓人繼續愛國，繼續擁軍，Kanaloa慘案必須被抹掉。失憶的催眠術有很多種，你可以選擇避而不提，也可以在墳墓之上樹立紀念碑，把受害者說成英雄，把悲劇說成史詩。我們當然看不到魂靈，固然是因為時空所限，但何嘗不是因為我們不想看到呢？要奔向未來，就必須抽刀斬斷過去——這個美國人做的遊戲，卻也不難被中國人玩家感悟。美國的歷史、中國的歷史，也許任何地方與人的歷史，都是記憶的戰爭，都是失憶的戰場，在忘記與記得之間，一遍遍重新書寫。

然而記憶又不是那麼容易擺脫的，醉生夢死之間，你不想看到的總會回來。午夜夢迴，被記憶片段嚇醒的你，卻也還不是最可憐的那

個。我憶故我在，如果你的記憶變成任人書寫的羊皮卷，那麼，你還是你嗎？

這就是Oxenfree最可怕的部分，船兒離島越來越遠，安全係數回升，你聽到Alex——也就是遊戲中的你，語氣平和，訴說每個人物的最後結局，誰去了哪裡讀書，誰和誰依然聯繫。一切彷彿復歸平靜，直到忽然有電波干擾的聲音響起，魂靈和Alex的嗓音交錯，而她自己卻渾然不覺——此刻她已不只是她了，而她還不自知呢。

然後畫面變暗，我們聽到一把聒噪的男聲在和人套近乎：「這以前是個軍事基地。再以前好像是個牧場，然後是個軍事基地，現在是個博物館。」

然後一切重又亮起，我們再次陷入記得與忘記的又一道輪迴。

遊戲可以改變現實嗎？

唐健朗

時間回到2001年，足壇名帥麥利殊（Alex McLeish）當時正執教蘇格蘭勁旅格拉斯哥流浪（Rangers F.C.）。有一天，他的兒子小約翰（Jon McLeish）突然跑來和他說，在玩遊戲的時候，發現巴塞隆拿C隊有一名13、4歲的小球員表現異常出色，他跟爸爸斷言，這小子未來一定會成為世界上最出色的球員之一，叫爸爸趕緊簽下他。麥利殊聽罷覺得這是個玩笑，拍了拍兒子的頭，叫他繼續玩耍。

後來發生的事，出乎了所有人的意料——那位巴塞隆拿的小球員名叫美斯（Lionel Messi），迄今為止，他已經是五屆「國際足協金球獎」（FIFA Ballon d'Or）得主，成為現代足球的傳奇。

球會領隊的自我修養

這款讓小約翰留意到美斯的遊戲叫《冠軍足球經理人》（Championship Manager，簡稱CM），首代於1992年誕生，由英國遊戲公司Sports Interactive開發。2004年，遊戲更名為《足球經理人》（Football Manager，以下簡稱FM），去年11月，FM系列剛剛發行了最新版本——FM 2018。

在一般的體育遊戲中，如風靡全球的足球遊戲Winning Eleven和FIFA，玩家都是直接在球場上控制球員，而在FM中，玩家則是扮演球會的領隊（又稱主教練），打理球會所有業務——成績不好，你就要另謀高就；建立功勳，你就成為球會的傳奇。

球會領隊的責任，可粗略分為三類：行軍布陣、球員管理、球隊運營。在行軍布陣方面，你是要綜觀球員的能力、狀態和傷病情況，並參考球隊賽程的緊密度，排出最理想的十一人。

在球員管理方面，你要負責買賣和發掘球員，這也是FM最好玩的地方。FM鼓勵玩家發掘足壇新秀，透過你制定的貼身訓練課程，以及實戰磨練，年輕球員可以一躍成為主宰戰局的球星。此外，你還需要留意球員的健康狀況和士氣，透過不同方法，保持球員體能、增強球隊戰鬥力。

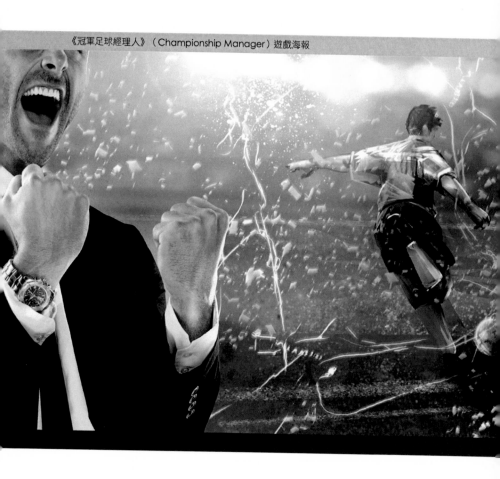

《冠軍足球經理人》（Championship Manager）遊戲海報

領隊還有一項重要任務，就是球隊的運營工作。好的領隊，不單要追求卓越戰績，也要兼顧球會財政狀況，做好薪酬控制，務求達到收支平衡。在FM裡，領隊還要負責籌組教練團隊、球探團隊和醫療團隊。球會的長遠發展，例如球場擴建，擴展青訓體制，與其他球會建立聯盟關係等，也是領隊要關心的內容。在賽前賽後，你還要代表球會出席記者會，發言的好壞不單影響球會士氣，也影響球迷對球會的觀感。還有重要的一點，就是要和球會老闆搞好關係，這樣才能在每年都拿到足夠的運營經費。

以上提到的，正是現今領隊要面對的工作，有些領隊會擅於布陣，例如曼聯的摩連奴（José Mourinho）、車路士的干地（Antonio Conte）；有些人則擅於提拔新秀，如荷蘭名宿雲高爾（Louis van Gaal）、皇家馬德里領隊施丹（Zinedine Zidane）；有些領隊則擅於球隊財政營運，如阿仙奴領隊雲加（Arsène Wenger）。在FM中，玩家可按個人喜好，建立自己的領隊風格。

從虛擬世界改變真實球壇

在過去二十多年中，CM和FM顛覆了人們對遊戲真實性的刻板印象。從前，人們很自然認為，遊戲世界是與現實世界相對的虛擬空間，不用認真看待。試想像，假如當時麥利殊真的相信小約翰的話，煞有介事找格拉斯哥流浪班主（即球會老闆），告訴他小約翰

在CM找到未來球王的消息，相信班主聽到過後，大抵會拍拍麥利殊的肩，然後請他另謀高就。

但現在，真實空間和虛擬空間的界限已經變得越來越模糊，經過多年經營，FM建立了極為豐富數據庫，規模覆蓋51個國家逾2500間球會、超過65萬職業球員。FM的開發團隊還和超過1300名球探合作，在世界各地為每位球員的踢法、能力、特性，提供詳盡的評級。因此，購買了FM遊戲，你就等於變相拿到了龐大的球壇資料庫，掌握世界豪門球探團也未必能包納的數據。

豐富的數據庫和對現實情境的逼真模擬，讓FM成為了全球球員交易系統的一部分——據衛報2014年報導，FM的開發商Sports Interactive與著名體育數據分析商Prozone合作建立國際球員資料庫，提供詳盡的球員履歷、合約狀況、表現數據，讓世界各地的球會參考和分析，進而提升球員交易質素。

今天，球會以至國家隊，透過FM搜尋心儀球員早已不是新鮮事，與我們較貼身的例子，有菲律賓代表隊和中華台北隊的故事，這兩個故事無意間改寫了整個東南亞球壇的生態。

2005年，一名菲律賓玩家無意間在FM裡的車路士（Chelsea F.C.）青年軍，發現了兩名具菲律賓血統的球員佔士·楊哈斯賓（James Younghusband）和菲臘·哈斯賓（Phil Younghusband）極具潛

力，隨後通報了菲律賓足總。菲律賓足總收到消息後非常重視，後透過兩人的母親邀請他們為國家隊效力。兩人最終於翌年首次為國家隊上陣，其中司職前鋒的菲臘楊哈斯賓十多年間為國家隊上陣92場，攻入47球。

中華台北隊也有類似故事。2009年，一名台灣足協職員在家玩FM時，在比甲球隊梅赫倫（KV Mechelen）發現一名叫夏維耶・陳（Xavier Chen）的球員，後來經搜索得知此人名為陳昌源，比利時華裔人。在徵得中華台北足協同意後，該名職員隨後親自飛赴比利時與他見面，陳昌源最終在2011年首次為中華台北隊上陣，後又在2015擔任隊長，到2017年退役，多年來為中華台北隊上陣9場入3球。

楊哈斯賓兄弟和陳昌源的成功，也掀起了東亞和東南亞足球的「入籍兵」浪潮，菲律賓、中華台北，以至東帝汶、關島隨後都大舉招攬海外定居的僑民加入國家隊，FM無意間成為這股浪潮的小源頭。

遊戲世界變得愈來愈真實，以至於有的時候人們錯把遊戲世界的東西，直作事實看待，鬧出了不少笑話。

前一段時間，擁有法國和西班牙雙重國籍的法甲蒙彼利埃（Montpellier）右閘阿吉拉爾（Ruben Aguilar），突然收到了一份加入玻利維亞國家隊的邀請，令他哭笑不得。原來是FM 2017將

他錯列為法國和玻利維亞雙國籍的球員，事件獲英國獨立報等多間媒體報導，令玻利維亞足協大為尷尬。

不單如此，FM在評估職業球員能力時，也難免有主觀成分，未必能準確反映事實。昔日被FM高度評價的年輕球員們，很多也熬不出頭；而一些在FM中名不見經傳的球員，日後卻成了球壇巨星。去年，FM總監雅各布臣（Miles Jacobson）在接受英國鏡報訪問時，公開向熱刺巨星、兩屆英超神射手哈利卡尼道歉，指遊戲當初大大低估了哈利卡尼（Harry Edward Kane）的能力值，「我們有0.5%的出錯率，哈利卡尼就是其中一個」。

假作真時真亦假

當遊戲變得愈來愈真實，現實世界和虛擬世界的界限也愈來愈模糊。雖然明知遊戲是假的，但遊戲帶來的興奮感卻是真實的。最後，我想以一段真實的個人經歷作結。

在FM中，我一直喜愛執教英國球會史雲頓（Swindon Town F.C.），除了會徽設計典雅優美，執教難度不高，也因為球會名字與本港一所書店同名。2014年8月9日，史雲頓正處於英甲（英國第三級別聯賽），那時我湊巧在英國修讀暑期課程，於是順道坐火車到史雲頓主場一回，觀看英甲開鑼戰。

在此以前，我幾乎沒有收看過一場史雲頓的球賽。比賽時，球員在我面前跑動，我雖然不太認識那些球員的臉孔，但看著他們球衣背後的號碼，卻可以說出每人的特點。史雲頓入球時，我會振臂高呼，客軍犯規時，我會破口大罵。那場賽事，史雲頓最終以三比一力克客軍斯肯索普（Scunthorpe United F.C.），身旁的老球迷問我，為什麼一個亞洲人會千里迢迢來看英甲賽事？我打趣說：「這是我教過的球隊，我曾經執教這支球會七年了。」

毫無疑問，我那七年執教歲月只是一段虛擬經歷，但這段執教經歷又深深植入在我的腦海裡。遊戲成為了一座橋梁，扣連了我和英國第三級別聯賽的一間球會。

我相信我的經歷只是眾多因遊戲而「萬里尋親」的故事的其中一個。香港的臉書專頁「體嘢」，最近那便講述了一個中國球迷，在事隔十五年後，到英國尋找他在CM愛隊英國非職業球會Runcorn F.C. Halton的感人故事。相信當遊戲對現實的模擬愈來愈真實，同類的故事只會愈來愈多。遊戲是假的，但人的情感是真的，在虛構的世界追尋真實，本就是自相矛盾的事，但這種弔詭，恰恰是遊戲的魅力所在。

遊戲的可能

從被發明至今，遊戲一直在突破其邊界，

最近幾年推出的幾款遊戲就是最好例證：

它們可以讓你重回歷史現場、感受精神分裂者的世界，

也可以和氣候變化、病毒肆虐等新聞議題關聯，讓你選擇拯救
或毀滅人類。

隨著VR、AR技術的普及和人工智能的發展，

未來遊戲和現實的界限一定會更加模糊。

在最後一章，我們就探討遊戲的可能性。

這次換你做發瘋的那個女孩

楊靜

這不是一個關於『精神分裂症』的遊戲，這遊戲本身就『精神分裂』！

在遊戲平台Steam上，獨立遊戲《弗蘭的悲慘之旅》（Fran Bow）的玩家評價中充斥著「可怕」、「驚悚」、「心有餘悸」、「感人」、「噁心」、「美麗」等詞彙。看著頁面頂端遊戲海報上，那個四肢瘦削、面孔蒼白、大眼睛下有著深深黑眼圈的小女孩，我愈發好奇，直到翻到這句不知是驚讚還是氣憤的留言，我再也忍不住，點擊購買，開始了一段精神病患者的旅程。

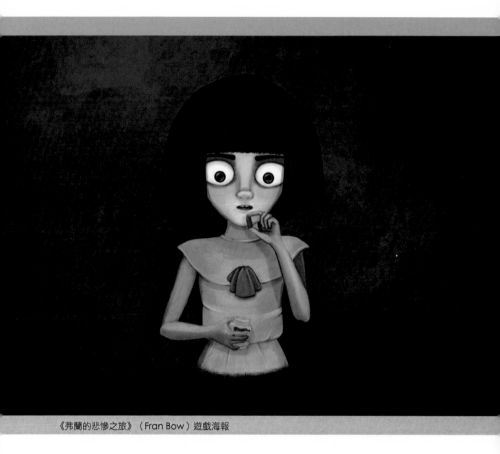

《弗蘭的悲慘之旅》（Fran Bow）遊戲海報

吞下紅色藥丸，夢魘開始了

弗蘭醒來的時候，是躺在精神病院的躺椅上，一旁的醫生正在寫病歷。看到她坐起身，醫生扶了扶眼鏡：「你感覺好些嗎？」她定一定神，上一秒鐘的噩夢摻雜著回憶還在腦海盤旋，那血腥的場面和眼前幽暗的密室相比，不知哪個更加現實。

夢是黑白色的。爸爸媽媽送給她一隻黑如深夜的小貓咪，她愛不釋手，「好可愛，就叫它『午夜先生』吧！」午夜還沒到，爸媽房中傳來劇烈響聲，弗蘭躡手躡腳走去主臥門口，印入眼簾是一片紅色和倒在血泊中的雙親，她驚叫一聲，暈倒在地。

「我為什麼在這裡，我沒有瘋，我要回家！」醫生似乎已經見怪不怪，讓弗蘭喝下護士拿來的紅色藥丸。驟然間，天搖地動，她眼前一黑，醫生、護士都不見了，病房化作血跡斑斑的囚室，人頭和長長的舌頭像陣雨般劈哩啪啦落下來，把她困在中間——屏幕一黑，她又昏過去了……

這是遊戲第一章《清醒的一日》開場幾幕，詭異驚悚的畫風讓玩家如我立刻代入故事，想要追問這十歲的小女孩身上究竟發生了什麼。

雖然弗蘭的病歷上清楚寫著：「因為目睹父母被殺而精神受創。」可當我跟隨她在這家精神病院四處打探，不由對診斷結果產生懷疑——兇巴巴的護士，半笑不笑的醫生，魂不守舍的小病友，被偷換的藥物，還有醫生辦公室牆上的簡報——《某些針對精神疾病的藥物實驗可以在人類身上進行》……，似乎一切都是陰謀。

而這只是夢魘的第一重。弗蘭每次服用紅色藥丸，就會去到同一空間的另一重可能。病房空中漂浮著幽靈和骷髏，原本看似正常的小朋友，在這個世界中眼睛流著血、失魂落魄地坐在地板上，特殊診室像是單獨囚禁的牢房，裡面躺著身體畸形的小病人……。

在孤絕與恐怖之中，弗蘭唯一牽掛的就是她的貓咪「午夜先生」，它是維繫她和自己熟悉世界的唯一紐帶。尋找「午夜先生」於是成為驅動弗蘭活下去的動力，她堅信找到貓咪的自己將有能力發掘事情真相，找到殺害父母的兇手。

當真實存在於幻想裡

遊戲一共五章，每章題目都使用某個精神病學詞彙，比如《雙重人格》、《植物狀態》、《幻想中的朋友》。在這滿滿五章的故事裡，我跟著弗蘭和千奇百怪的人、動物、植物、幻想物相處，在冒險中試圖接近事情的真相。可隨著故事演進，我愈來愈分不清到底

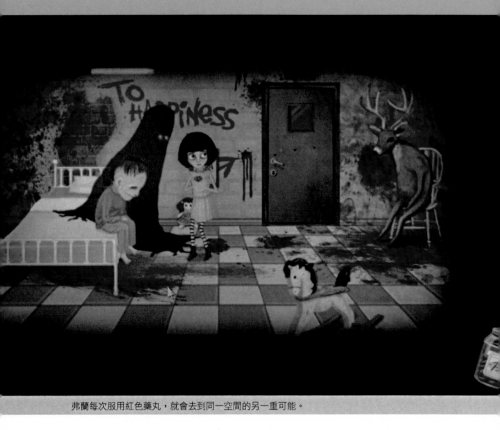

弗蘭每次服用紅色藥丸，就會去到同一空間的另一重可能。

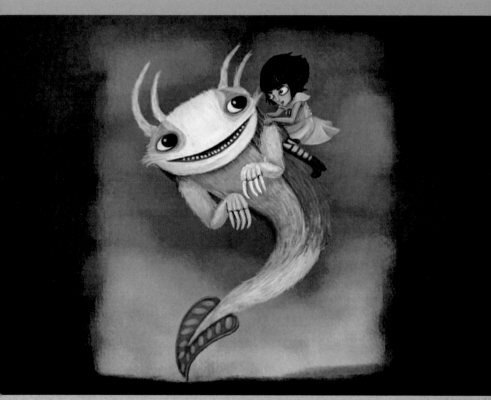

弗蘭和她幻想中的好朋友在一起

哪部分是幻想，哪部分是現實。

在弗蘭的世界裡，幻想和真相並非平行時空，它們被揉碎、攪拌，然後無縫銜接在一起。比如，天空中飛來一條海豚模樣的生物，它可以治癒弗蘭身體上的傷口──這是多麼天馬行空的想像，可它講述的道理、回憶起的過去，聽上去卻又那樣真實可信；又如，共用一個身體的雙頭雙胞胎姊妹，她們家裡有剪報報導當初分離手術的失敗，可為什麼她們看上去和最後一章中娃娃屋（doll house）裡的玩偶如此相似？

遊戲設計堪稱精簡絕妙，玩家能做的主要就是行走和吃藥。吃藥讓你在同一個地點的不同「現實」中穿梭，尋找道具和關鍵人物。遊戲畫面分為兩部分，主畫面佔據大部分屏幕，以時而黑暗時而明快的畫風進出各個章節；畫面左右的兩隻眼睛則代表進入下一場景的方向鍵，左下角的錢包其實是道具包，裡面有弗蘭一路搜集的各種工具、文本，右下角的紅色藥丸點擊後就可以進入「第五現實」──「第五現實」是這個遊戲的關鍵概念，代表三維、四維空間之外，人類生活經驗的另一重「現實」。

紅色藥丸和錢包中間的部分是對話選擇框，這裡會列出弗蘭和遊戲中人物交談時可能的選項。有趣的是，這些文字前面都會有一個頭像，告訴你是誰在說話。有時，這個頭像是弗蘭本人，有時又變成一個大腦的模樣，還有時是弗蘭在幻想世界中的化身──比如一個

樹形的小女孩。

「這不是一個關於『精神分裂症』的遊戲，這遊戲本身就『精神分裂』！」

我又想起這句評價，某程度上真是再準確不過。我從一個清醒的旁觀者，被這故事情節、道具設置、畫面元素等一步步帶進弗蘭的世界，慢慢成為迷茫混沌而又無助焦慮的病友。

精神分裂症患者的世界，是否就是這樣呢？

「弗蘭的故事就是我的故事」

「（關於精神病患）有太多沒講出來的故事了，我玩過不少遊戲，它們把精神病當作一種好玩的元素，根本不知道那樣做對精神病人來說是多麼不公平，那樣的做法真的很可悲。」《弗蘭的悲慘之旅》創作者之一的Natalia Figueroa在接受訪問時曾這樣坦言自己的不滿。

Natalia Figueroa於1985在智利出生，自小喜愛繪畫。17歲時，她隨家人移民瑞典，在那裡開始接觸亞文化，還遇到現任丈夫Isak，兩人一起製作了許多音樂和電影短片，Natalia還作為演員完成了一系列廣告和電視節目的拍攝。

2012年，這對充滿創意的夫婦迷上了遊戲。雖然他們之前一點遊戲開發經驗都沒有，但兩個行動派絲毫沒有遲疑，Isak學習編程，Natalia負責設計和動畫，《弗蘭的悲慘之旅》的第一章很快就做好了。

這是故事的A面，青春、陽光、充滿希望，但做出一個好遊戲有時也依賴B面——黑暗和痛苦能滋養出獨特的故事。

「弗蘭的故事是建立在我自己的人生經驗上的。」從兒童時期開始，Natalia經歷過一系列創傷性事件，她並沒有在歷次訪談中直言具體事例，但還是會經常提及「家庭暴力」、「性侵犯」等讓人難過的字眼。此外，由於家庭原因，她的青少年時期是在一個宗教異端團體裡度過，「我會被那裡的醫生像對荷蘭豬那樣對待，他們用我做實驗，給我吃各種各樣的藥來治我的『精神疾病』。」

成人世界的殘暴與冷酷，打著宗教、科學旗號的種種骯髒勾當，都被Natalia在《弗蘭的悲慘之旅》中表達出來。弱小的弗蘭在尋找愛貓的過程中經歷了人類世界、動物和昆蟲世界、植物世界，時不

時還會迎面碰上陰影般的幽靈和會說話的怪玩具。眾生之中，最難以捉摸的反而是人，他們或虛偽或猙獰，把弗蘭僅存的希望碾碎。

某種程度上，製作這款遊戲也是Natalia的自我治療，她把這視為與內心恐懼對抗的過程。她說，受過傷害的人不應該將恐懼和脆弱藏起來，因為那只會被恐懼吞噬，還會在受傷者和其他人之間隔開一道牆。

這個兩人小組全情投入遊戲製作，第一章完成後，在網絡上發起了對這款遊戲的眾籌，目標兩萬美元。那還是2013年，出色、別具一格的遊戲Demo很快受到眾多玩家支持，最後募集到的款項還多出幾千塊來。Natalia興奮地說：「其實籌款成功或失敗，我們都會做這個遊戲，這是我們要做的事情。當然，現在有了錢就意味著更多資源和時間，我們會把所有錢用來好好做遊戲。」

兩年後，五章內容的遊戲（其中有兩章都由上下兩節組成）在Steam上線。玩家、評論界一邊高呼玩得難受，一邊感嘆一款遊戲竟然可以讓人有如此厚重的體驗。這款遊戲的畫風，被設計師當作成功案例研究，遊戲音軌作為個體商品在Steam上單獨販售。

Natalia被越來越多的遊戲媒體訪問，她在重複自己故事的過程中，不忘加上一句：「除了那些可憎的悲傷的回憶，這個遊戲也承載了很多美好的東西。」

我想，她所講的美好應該是「午夜先生」和弗蘭在植物王國遊蕩時遇到的那些好心的「樹」。在春夏秋冬可以隨意調動的「真實」裡，弗蘭和植物安靜地坐在一起，這也是整個遊戲中唯一一段讓我不再揪心的時光。在珍惜這難得的光陰時，我腦中也曾閃現這樣的想法：真實、不真實，這個世界、那個世界，真的有那麼重要嗎？

製造病毒、散播瘟疫，
這款遊戲中你的目標是消滅全人類

張可

在大部分電子遊戲裡，你要麼化身摧城拔寨的勇士拯救世界，要麼體驗別樣的人生、遍嘗酸甜苦辣。有一款遊戲卻反其道而行，你不扮演任何人物，而是一位製造和散播瘟疫的「瘟神」。或者說，你就是瘟疫本身，而遊戲的終極目標當然就是：

消滅人類。

這款「反人類」遊戲就是《瘟疫公司》（Plague Inc.）。

進入遊戲前，不妨多了解一下你自己——瘟疫，通常指在大範圍內感染人類或其他物種的大型傳染病。人類有歷史記錄以來最大的瘟疫當屬14世紀橫行全球的黑死病，這場災難共造成大約7500萬人死

《瘟疫公司：進化》遊戲海報

亡，其中疫情最嚴重的歐洲當時有至少三分之一人口喪命。這場瘟疫之所以能夠橫行無阻、反覆發作，除了歐洲人口密集、氣候適宜外，缺乏有效醫療手段、恐懼蔓延、迷信等都是重要原因。

歷史複習到這裡，恭喜你已經掌握遊戲訣竅：翻開世界地圖，選擇最合適的病原體發源地；然後絞盡腦汁來算計人類，趕在科學家研發出有效藥物前，讓傳染病進化升級以感染更多的人。

在傳播瘟疫的過程中，你將獲得有限的DNA點數，如何將其合理分配至關重要：你可以用它來進化病毒傳播能力、病狀等特性，這取決於你設計何種傳染策略——需要基本的生理常識，以及小學程度的數學知識。

接下來你要儘可能讓瘟疫擴散到全球不同地區，根據各國的地理位置、氣候條件、發展程度、人口密度做決策——請撿起中學地理課本。至於你想像中可能需要的生物、化學知識？不用擔心，先放在一邊吧。

對了，這個遊戲裡最有趣的一個模塊，就是屏幕上不斷彈出的「全球即時新聞」，其中有你需要時刻應對的各國政府措施，也有些無關緊要純屬搞笑的資訊，令你在忙於毀滅人類的同時充滿樂趣。

進入《瘟疫公司》單人遊戲後，可以選擇常規遊戲、官方版劇情場

景或者其他玩家自製劇情場景。你也可以在Steam平台與其他玩家進行多人遊戲，或者用編輯器自行創作獨屬於你的劇情場景。

在主遊戲內，你即將製造的瘟疫，有細菌、病毒、真菌、神經蠕蟲等多種病原體可供選擇，但初始狀態下僅有細菌處於解鎖狀態，其他病原體需要玩家逐級解鎖。

遊戲在更新時也會升級「病毒庫」，2014年7月電影《猿人爭霸戰：猩凶革命》（Rise of the Planet of the Apes，台譯《猩球崛起》）第二部上映，遊戲增加「猿猴流感」病毒讓玩家一試身手。我們不妨就它從入手，在超級猩猩的幫助下消滅全人類吧！

> 歡迎來到瘟疫公司，你是一種剛誕生的猿猴流感。為了勝利，你必須進化並感染全世界，消滅所有人類並成為終極的瘟疫！
>
> ——《瘟疫公司：進化》中的「猿猴流感」模式開場白

顧名思義，「猿猴流感」意味著人和猩猩這兩種屬於猿類的動物都會被感染，我決定將這個病毒命名為APE（Are People Exhausted？）。接下來思考一下選擇哪裡作為遊戲起點，也就是「零號病人」所在地。

根據常識（其實是數次試驗的結果），我決定避開那些經濟發達、

資源豐富的國家，否則一旦引起注意，科學家會立即開始研究藥物；而為了讓猩猩儘可能多地進化成超級猩猩，當然就得選擇牠們的聚集地。

我將要採取的策略，用戰略家的話來講就是「農村包圍城市」。

所以答案很明顯：中非地區。在世界地圖上輕輕一點，「即時新聞」迅速告訴我：2016年12月，APE開始在中非地區的人類身上感染。很好，接著我只需點擊被感染地區隨機出現的氣泡，就可以獲得數量不等的DNA點數，用以進化病毒。考慮到當地的炎熱氣候，我立馬消耗一些剛剛獲得的點數，提升APE病毒的抗熱能力。

此時「即時新聞」又告訴我：護士工資因全球人才短缺而暴漲；中東持續發生叛亂；某婦女患上「男性流感」。護士短缺？利好消息！中東叛亂？越亂越好，待會就去中東收拾你們！男性流感？嗯，讓我想想……

抗熱能力提升後的APE果然感染速度加快，我繼續消耗一些點數，讓病毒可以通過血液傳播，這在不發達地區應該會很有效。果不其然，中非地區數千人被感染後，APE成功地傳播到北非的利比亞——可惜卡達菲已死，沒法讓他嘗嘗APE的滋味。不過此時又有新聞：五分之一的美國人患上精神病。看起來，似乎都是好消息。

在獲得足夠多的DNA點數後，我決定讓APE進化為可提升猩猩智能的病毒，猩猩被感染後將會開始覺醒；另外，我又增加了APE在猩猩間的接觸傳播能力，確保高智能猩猩足以形成社群。正如病毒進化界面內描述的一樣：「猩猩崛起的時候到了！」

不出所料，中非地區的實驗室發生猩猩逃亡事件，陸續有數百隻被感染猩猩擁有高智能。與此同時，APE已經傳播到西非和東非，總感染人數也超過百萬。至於這些地方的藥物研發進度，跟我預想的一樣，還是零。

不過，即時新聞已經注意到這一切，中非的醫療團隊終於確認APE會在人類和猩猩身上傳染，但感染效果不盡相同。此外，被感染者的症狀並不嚴重，因此人類死亡並不多——當然，我特意沒有將點數消耗在增加疾病症狀上，這樣做的目的是讓APE暫時不受重視，便於暗渡陳倉（真實原因是，DNA點數剩下的也不多）。

至於省下來的點數，我用來讓高智能猩猩們在中非建立第一個「根據地」，以增加彼此之間的凝聚力和對外界猩猩的號召力——中國有位詩人說過：「猩猩之火，可以燎原」；另外，我還加強了牠們的長途遷徙能力，因為我又想起那位詩人的一句詩：「猩猩不怕遠征難，萬水千山只等閒」。

接下來的事，就是走出非洲。遊戲中的時間已經過去一年，APE幾

乎傳遍整個非洲，感染人數已經超過2億，而超過半數的猩猩已經擁有高智能。利用加強的遷徙能力，我讓根據地的猩猩借道埃及走進中東，並在那裡建立新根據地；又讓病毒可以通過水域傳播，APE迅速穿越大西洋去到南美洲。

利用感染範圍擴大後新增的點數，我繼續在傳播特性上下功夫，增加APE的空氣傳播、跨物種傳播能力後，它從南美擴散到北美，並穿越土耳其進入俄羅斯、巴爾幹半島，進而蔓延整個歐亞大陸。

此時的即時新聞也變得嚴肅起來：沙特阿拉伯成為第一個關閉出入境通道的國家，並建立實驗室研究解藥，不過這並沒有起到太大作用；APE被世界衛生組織列入監測名單中，也引起發達國家重視；加拿大的實驗室開始研究藥物，並試圖抓獲更多猩猩來做試驗。

我用所剩不多的點數強化APE的抗藥性，並讓高智能猩猩獲得反人類暴動的能力，可以摧毀實驗室，解救牠們的同胞。

2018年5月，全球感染APE的人數已經達到20億、數十萬人死亡，它超越普通流感成為世界第一大傳染病。此外，全球80%的猩猩都擁有高智能。7月，由於來自民眾的壓力，全球政府一致同意將猩猩作為獵殺目標，以減緩APE的傳播。

既然如此，我不得不狠下心跟人類決一死戰：讓APE產生咽炎、咳

嗽和噴嚏症狀，加快人口密集地區的傳播效率；為猩猩增加使用工具進行戰鬥以及隱藏自己的能力；在印度、俄羅斯和南歐建立新的猩猩根據地，並讓牠們遷徙到其他感染率較低的地方。

2018年9月，因感染APE而死亡的人數超過黑死病的7500萬，全球感染人數已達到46億；絕大部分猩猩都已經擁有高智能，但也有超過5000隻死亡。此時又有好消息傳來：意大利人民崩潰了。但緊接著的壞消息是：俄羅斯開始用軍事無人機獵殺猩猩；以及更可怕的是，解藥研發進度已經達到90％！

我迅速調動猩猩已經擁有的極強攻擊力，連續摧毀了兩個實驗室，成功讓解藥的研發進度拖慢。隨後消息傳來：全球多國政府相繼垮台。此時那位詩人又在我腦海中出現：「宜將猩猩追窮寇」。我立即消耗大量點數，讓APE的致死症狀增加。

人類感染者的死亡速度迅速加快。冰島成立精神創傷中心，逮捕動物權益保護者。

勝利就在前方：已有70億人類死亡，僅剩4000萬人未感染APE，他們居住在氣候寒冷的加拿大、挪威、瑞典和格陵蘭島。「全世界猩猩聯合起來！」「猩猩們站起來了！」我想著詩人的這些口號，感到一個新的時代馬上就要來臨。

然而，在最後一個人類感染者死掉後，遊戲畫面突然彈出來兩個大字：「失敗」。下面的解釋是這樣的：「APE殺掉了所有的宿主，猩猩和人類面臨著不確定的未來。」

呆立一分鐘後，我決定接受這個結局。因為那4000萬躲藏在冰雪中的人類倖存者，又讓我想起：「已是懸崖百丈冰，猶有花枝俏。」

「不確定的未來」，確實是人類最真實的結局。

搞得定快門，搞不定革命

罕妮耶

如果我死了，這就是我最後的遺物。

黝黑狹小的暗室只容得下一人轉身，我小心翼翼地夾起洗液裡的底片，照片逐漸浮現出來：憤怒的人群、宣傳的冊子、全身掛滿受難者照片的老人、全副武裝的警察——這些影像不只記錄了我作為攝影師「到此一遊」的痕跡，也能幫助反對黨向世人展示伊朗的血腥與不幸，但秘密警察也覬覦能按圖索驥，依照人像抓獲那些背叛國家、背叛信仰的「暴徒」。

昨晚，我在美國生活的伊朗朋友哈桑在Telegram上發來訊息，「Steam上了一款關於革命的遊戲，做得很逼真，你一定會喜歡。」

他所說的「革命」是指1979年伊朗爆發的伊斯蘭革命。由於巴列維

王朝（Pahlavi dynasty）殘暴腐敗的統治，1978年1月伊朗爆發反對君主制的大規模示威活動；到8月，罷工及示威活動使整個國家處於癱瘓，國王宣布戒嚴，禁止所有遊行示威。哈桑的父母生在德黑蘭，在1978年全國大罷工興起之際，父親決定帶著全家移民美國。

9月8日，逾千名示威者仍在德黑蘭聚集，保安部隊開火殺死數十人，這一天被稱為「黑色星期五」。次年1月，在人們的反抗之下，國王被迫流亡海外，兩星期後，流亡在外15年的什葉派宗教領袖霍梅尼（Ruhollah Khomeini）重返德黑蘭，受到數百萬伊朗人的歡迎。1979年4月，伊朗建立伊斯蘭共和國，霍梅尼在12月宣誓就職國家最高領袖。

哈桑推薦的是紐約獨立遊戲開發商INK Stories製作的冒險遊戲《1979革命：黑色星期五》（1979 Revolution: Black Friday）。和哈桑類似，這家公司的創始人Navid Khonsari是伊朗裔加拿大人，十歲時因伊朗伊斯蘭革命爆發，移民至加拿大，後來在紐約攻讀電影學院，畢業後曾做過一段時間的影視編導，不久後為著名遊戲公司Rockstar邀請參與多部遊戲的製作，其中有今日已成為經典的《俠盜飛車》第三、四、五部、《罪惡都市》等等大作。離開Rockstar後，他和人一起創立了遊戲公司，一邊拍攝紀錄片，一邊創作遊戲。這位電影製作出生的遊戲製作人深信流行文化的魅力和影響，在遊戲中廣泛運用了當年曾經流行世界各地（包括伊朗）的

文化符號，以1979年發生的伊斯蘭革命為藍本，將人生歷程和專業經驗融合在一起，講述這場影響了幾代人的革命故事。

遊戲採用倒敘進行，開場已經是1980年，革命早就「成功」，霍梅尼代表的神職人員掌權上台後，開始肅清其餘革命勢力。電影般的分鏡畫面主要為兩種色調構成：象徵巴列維王朝統治的壓抑黑色和寓意革命流血的紅色。配樂低沉驚悚，伴著人們的吶喊和來自警察隊伍的槍聲。

玩家扮演的主角是一位攝影師，名叫里薩（Reza），他出生在中上層的富裕家庭，家裡雇有傭人，哥哥更是王朝的警察。1978年，剛從海外學成歸來的他，對伊朗日益走向混沌的局勢一無所知。在家傭的影響和帶領下，里薩加入了反國王活動小組，遊走在示威現場的第一線。雖然他對霍梅尼的意識形態抱持比較開放的態度，但因在革命中和來自不同黨派的革命人物交好，最終還是登上霍梅尼治下政治嫌犯的黑名單，不幸被捕。遊戲的第一層敘事線索就是里薩在素有「伊朗巴士底」之稱的埃文監獄裡，被殺人不眨眼的「埃文屠夫」阿薩多拉・拉赫瓦爾迪審訊，交代自己拍攝的照片中人物的形蹤。審訊和回憶交雜之處，劇情一點一點倒回至革命本身，形成第二重時間線。

整個遊戲過程中，里薩需要不斷在伊朗新舊各種勢力中做出選擇，幫助警察哥哥還是「恐怖份子」表親，背叛國王還是對宗教革命存

在《1979革命：黑色星期五》中，玩家參與革命的主要方式就是攝影。

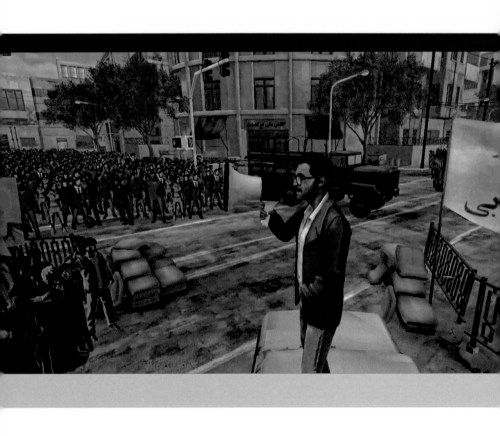

《1979革命：黑色星期五》以1979年發生的伊斯蘭革命為藍本，將人生歷程和專業經驗融合在一起，講述這場影響了幾代人的革命故事。

疑，龍蛇混雜的革命隊伍誰可以相信，誰又需要繼續觀察？里薩身份設置十分精妙，在這場革命中，他雖然只是一顆砂礫，卻要時時刻刻和不同的政治階層與社會理念發生關係。里薩的遲疑和焦慮，讓玩家第一身體會到處在劇烈變革的國家經歷的種種不確定性。

玩家參與革命的主要方式就是「攝影」。作為攝影記者，玩家，也就是里薩需要用鏡頭記錄一切。每當關鍵事件在遊戲重現，里薩需要把握時機、找好角度，迅速調焦，完成攝影。有趣的是，完成拍攝後，遊戲會呈現在同一地方拍攝的真實歷史照片，並配有相關文字解釋。比如如果拍攝到罷工的巴扎小販，此時所對應的歷史照片會說明，「1978年，巴扎小販的集體罷工給了國王治下的經濟和人民的生活致命的一擊。」就連里薩和家人、玩伴的合照也會配上遊戲製作人的私人照片，黑白照片無疑給電子遊戲增加了歷史重量。

而和玩家發生頻繁互動的NPC，也不少是真有其人。遊戲製作方還特意邀請了不少有伊朗族裔背景的美國影視劇演員為人物配音，濃重的口音和偶爾夾雜進來的伊朗語，又讓你貼近了那個陌生的國度一點。當年群眾遊行抗議的廣場、革命人士秘密聚首的電影院、還有關押異見者的埃文監獄，這些場景也都出現在遊戲中。此外，在與路人對話中聽到的關鍵詞條、在手抄小報上讀到的新聞事件、錄有霍梅尼演說的磁帶、甚至在路邊攤上的一餐午飯……這些要素組合在一起，都在向你全景化地展示著這段曾在伊朗真實發生過的歷

史。你會看到國王奢靡生活背後，底層貧民掙扎的生活，看到在政治迫害中痛失親人的示威者的控訴，也會逐漸理解這場革命的根源——受壓迫者對自由的申訴。

從這個角度來看，玩家好像當了一次康熙王朝的韋小寶，或是越戰時期的Forrest Gump，不小心就親歷了伊朗歷史。

作為奔走在第一線的革命者，除了拍攝照片，你還隨時可能陷入生命危險，遭遇警察的槍擊和追殺。因此，你必須通過鍵盤或滑鼠準確地輸入動作指令，在千鈞一髮之際避開危險，否則就會在革命的各個角落被踩死、中彈死、砍死，根本活不到審訊那天。

整個遊戲中，你都需要在主人公的立場上不停地做選擇，每個選擇都將一定程度上決定著劇情發展。比如，在監獄中接受審問時，監獄長會拿著鞭子惡狠狠地逼你招供，這時你需要選擇是沉默以對、積極迎合還是堅持拒絕。如果你選擇前兩者，很有可能會得到誇獎，並繼續下一環節的審問，而選擇後者時，你極有可能被毒打一頓，並被使用更加嚴苛的刑罰進行拷問。

除了國王與革命者這一衝突的主線，還有一條暗線的衝突埋藏在遊戲內部。自由派、共產主義人士、宗教人士、武鬥派的「人民聖戰者組織」……，因為不同政治目標臨時聚集在「打到國王」旗幟下的黨派，革命「成功」後馬上分崩離析。更悲劇的是，其中最

強那隻——霍梅尼上台後，立刻對其他革命勢力進行政治清洗，殺個乾淨。

遊戲最反轉的一幕，莫過於里薩在獄中看到自己拍攝的革命現場：前一刻，這些照片還被反國王小組用於揭露殘暴統治、鼓舞士氣；下一秒竟被新政府留作物證，偵捕和清算自己和朋友，所謂的「反革命的異見者」。這是怎樣的一種黑色幽默。就在埃文屠夫用槍指向里薩，逼迫他坦白同伴下落時，遊戲戛然而止。

在第二遍玩遊戲時，我曾抱有一絲希望，以為某些選擇不一樣，就可以有不同的結局。我一廂情願地認為里薩這樣只是堅持自己的理想，算不上有反政府思想，不應落得如此下場。但一次又一次，我不斷改變了關鍵性的選擇，到頭來還是同一個結局。

其實，當遊戲的設定本已是倒敘，而開場主角即被關押在獄，我就已經能猜到，故事註定會以悲劇收尾。因為里薩只是這場革命中微不足道的塵埃，因為沒有一個「異見者」，能從埃文監獄活著走出來……。經歷了這樣一場血與火的洗禮，那些誓言「趕走國王」的革命者們，究竟是已經實現了他們的理想，又或者，只是用新的黑暗取代了舊的黑暗？

我想，即使是伊朗人，也很難回答這一個問題。的確，關於革命的論述和論述革命的權力，哪怕在今天的伊朗依然是敏感所在。遊戲

製作人Khonsari成為伊朗媒體攻擊的對象，他們指責Khonsari是為美國政府工作的CIA，扭曲歷史、醜化祖國，剝奪了Khonsari和家人重回伊朗的權力。

遊戲，並沒有結束。

可以不把「世界的命運」交給遊戲嗎？

宓卉

我得到了一個改變世界命運的機會，將地球從資源、人口與發展的矛盾中解放出來──這款名為Fate of the World（《世界的命運》）的遊戲，讓我代表人類拯救人類。

「當環境崩壞無法被忽視，人類文明會怎樣回應？」

遊戲設定裡，二十一世紀的第一個十年，經濟不穩，文明動盪，世界遭遇了有史以來最為極端的氣候危機。終於，在2020年氣候峰會上，「全球環境機構」（Global Environmental Organisation，簡稱GEO）成立，這個跨國機構，將在所有國家的全力支持下，在最需要的地方開展行動。

在《世界的命運》中，你會有一個改變世界命運的機會，將地球從資源、人口與發展的矛盾中解放出來。

我，便是GEO總監。

顯然，這個來自2010年的遊戲太樂觀了，它假想2020年，全球各國從公眾到政府都完全支持應對氣候變化。人類的決心之大，突破了長期以來全球治理的制度瓶頸。反觀2017年的現實世界，美國已經退出了《巴黎氣候協定》（這是二十多年來氣候大會勉強稱得上不錯的成果），特朗普在推特說氣候變化是中國的陰謀。今天，要想在短期內成立一個類似GEO的全球氣候變化政策機構，完全沒可能。

不過，遊戲向來是逃避現實、想像「如果」的烏托邦。作為長期跟蹤氣候變化議題的記者，有效力的全球氣候治理是一個美妙不已的圖景，讓我蠢蠢欲動。

初上手，這款回合制的卡牌策略遊戲遊戲讓人覺得夠複雜、知識性夠強。遊戲把全球劃為十二部分——北美、南美、歐洲、北非、南非、中東、俄羅斯、中國、日本、南亞、印度和島國，並引入聯合國人類發展指數（HDI）的概念，每個回合，玩家會根據各地區GDP的增長獲得相應資金。資金先要在這些區域策略性地購買中介（Agent），再通過中介們實施各種策略。這意味著本質上，你可以使用的策略總是受經濟限制。

在遊戲中，卡片就是可供選擇的策略，其中既包括一些長期方針——如投入核能和可持續能源，也有其他五花八門的短期公共政

策，這些政策再按門類和技術發展的次序，細分在各地區的政治、環境、能源和福利部門之下。

每張卡片都有其優劣，有的需要長期使用才有效果，有的則只有五年期效。能源科技類的卡片最終帶你進入納米技術、人工智能、氣候工程、搜索外星智能、冷聚變等等乍看高深的領域。但這些「終極解決」方案的到來非常緩慢，在等待技術更新同時，還需要平衡各個地區的其他政策。而這些社會經濟政策，可能會挑戰我們的道德準則：是否要用計劃生育控制人口增長？是否要為了維穩而強制改變整個中東的政局？是否要為了在貧困地區追求GDP而發展污染嚴重的重工業？

世界會因玩家的策略逐漸發展，而經濟、社會、環境因怎樣的策略才能平衡進行？應該如何利用有限的資源建立優先次序？這是遊戲給玩家最大的挑戰。

「氣候」這場當代政治遊戲

遊戲的終點是2200年，玩家可以選擇不同的任務模式，達成任務目標就能獲勝。但在這個過程中，一著不慎就會敗北：一些國家可能因為討厭你的策略而拒絕接受GEO進入國門，這隨即影響到你能夠調動的資金，而被太多國家和地區踢走則會導致全盤失敗；在另一

些陷入政治動盪的國家，更可能有極端分子乾脆地將「GEO總監」刺殺；更可能發生的，還是在一個世紀內，全球氣溫最終升高3攝氏度，這是導致大多任務失敗的緣由。

我對卡片所涉及的議題不算生疏——無論是化石能源、可再生能源，還是極端氣候、糧食安全。我理解針對某領域的政策，會引發連鎖反應，比如發展核能源要考慮鈾儲備，對核能源的過分依賴可能導致能源安全的崩盤。但當遊戲的網，鋪在整個世界，而在照看每個地區的需求的同時，還要參考複雜的技術圖表以知曉其相互聯繫時……我的智力和耐性，很快乾涸了。

最開始，我是一個略犯傻的理想主義者。遊戲提供的一些長期選項，比如減少化石能源，投入可持續能源，倡導綠色生活方式，我都不假思索地點下購買，卻發現它們無法給經濟落後的非洲帶來任何助益。遊戲中難度最低的任務，便是拯救非洲的經濟——但單純在新能源和環境保護上投入的話，非洲永遠走不出發展怪圈；而能帶來革命性變化的技術，在基礎設施薄弱的非洲，則需要極大額現金才能買到。

接著，我又成了「對症下藥」的後知後覺者。遊戲過程中，每次更新策略，各個地區都會有一大批新聞、報告湧現出來，如果我陷入這些零星資訊的圈套，比如水荒治水，科技停滯再開設科技局，饑荒再發展農業，通常都會失去長期規劃的的可能。

很快，我還濫用「托賓稅」，被一直很支持GEO工作的歐美踢了出去。托賓稅在現實世界也存在，它帶著點「羅賓漢」的涵義，是一個試圖減少投機，為全球性的收入再分配提供資源的稅制。體現了氣候談判中所謂的「共同但有區別的責任」，也就是對溫室氣體排放負主要責任的發達國家，需要承擔起更多的責任。在遊戲中，托賓稅是一把雙刃劍。它固然意味著玩家調動了更多的經濟支援，但付錢的國家漸漸就放棄對你的支持。

只有黑化才能成功？

一次次失敗後，我在網上四處尋找通關視頻後。到那時，我才隱約理解了這款遊戲的種種邏輯。我一直重視的減少化石能源、發展新能源固然是好的，但那必須是在經濟水平和就業率等到達一定階段之後才能推行。

而真正重要的，其實是好感度——民眾喜歡你，任由你繼續「執政」，你就能「為所欲為」。在不同階段，卡片都會給出提示：這項政策是會提升、還是降低你在該區域的支持率？提升經濟發展、促進社會福利，都能給你帶來好感度的提升。不非得要追求好的環境，或是野生動物保護。這個邏輯把握的好的話，你甚至可以拿下看似最不可能的任務「末日博士」（Dr. Apocalypse）——在至少一個地區維繫「恐怖統治」到2200年，任由全球溫度比工業化前高

出整整6攝氏度。

發現了嗎？這款遊戲到底沒有脫離現實太遠——政策實施者與民意，這對當代政治最基礎的平衡，始終牽制我的一言一行。但是，遊戲裡，很多「提升」民意的方法卻很極端。有關政治的策略卡片本質上都是為「維穩」，選項包括黑色行動（Black Op）到軍事戒嚴（Martial Law）。如果一個地區（大多是北非和中東）陷入動盪，玩家可選擇的策略都是以暴制暴——而這是會極大提升好感度的。反過來，底層的反對意見，如果想到傳達到我這個全球環境機構總監的耳朵裡的話，唯一的選擇也就是抗議、戰亂，並最終將我踢出局。

諷刺的是，所有這些給這款遊戲背書的國際機構，比如樂施會、地球之友，民主都是機構的基本前提，而上帝視角的遊戲本身，卻呈現了這個世界最不民主的模樣。

而且，作為一個以全球視野、全球制度為基礎的遊戲，「全球化」這件事情在《世界的命運》中卻似乎沒有發生。雖然遊戲將地球分區，但卻沒有就區域間博弈展開討論。現實情況下，如果大力保護南美熱帶雨林，遠在中國的豬肉供給就會受到影響——進口自美洲的大豆是養豬場最重要的飼料。但是遊戲中，區域發展並不會相互影響，明明有一個全球機制，但連技術發展都無法做到互通有無。

不管怎麼說，我還是贏了一次的。在麻木布置提升GDP的策略的同時，不忘加緊科技發展，偶爾給貧民百姓施捨一些社會福利。一旦有安全隱患我就使用黑色行動，也根本不會去推行對換取民意沒有用處的綠色生活方式。

在這款遊戲中，要想有長期的發展與環境治理的平衡，最重要的可能還是耐性——在一次次失敗的過程中，形成策略，並在再次失敗後獲取教訓，無限重來。也許對於遊戲製作者而言，折磨人的遊戲過程，是想讓玩家意識到氣候變化的「邪惡」，它一遍遍強調，氣候變化不等於環境保護。但深知氣候變化傳播困境的我，更擔心的是，這款遊戲很容易讓玩家覺得世界必然毀滅，恐懼加深。

所以，可以不把「世界的命運」交給遊戲嗎？畢竟，這個世界的命運，我們根本沒有重來的機會。

*本書中關於遊戲之圖像均引用該款遊戲公開之海報或遊戲截圖。

新‧座標28　PF0223

新銳文創　遊‧托邦
INDEPENDENT & UNIQUE

作　　　者	端工作室
編　　　輯	戚振宇、楊靜、蔣珮伊
責任編輯	鄭伊庭
圖文排版	楊家齊
封面設計	王嵩賀

出版策劃	新銳文創
發 行 人	宋政坤
法律顧問	毛國樑　律師
製作發行	秀威資訊科技股份有限公司
	114 台北市內湖區瑞光路76巷65號1樓
	電話：+886-2-2796-3638　傳真：+886-2-2796-1377
	服務信箱：service@showwe.com.tw
	http://www.showwe.com.tw
郵政劃撥	19563868　戶名：秀威資訊科技股份有限公司
展售門市	國家書店【松江門市】
	104 台北市中山區松江路209號1樓
	電話：+886-2-2518-0207　傳真：+886-2-2518-0778
網路訂購	秀威網路書店：https://store.showwe.tw
	國家網路書店：https://www.govbooks.com.tw

出版日期	2019年2月　BOD一版
定　　　價	350元

國家圖書館出版品預行編目

遊.托邦 / 端工作室著. -- 一版. -- 臺北市：新銳文創,
　2019.02
　　面；　公分
　BOD版
　ISBN 978-957-8924-47-5(平裝)

　1. 線上遊戲　2. 文化研究　3. 報導文學

997.82　　　　　　　　　　　　　107022570

讀者回函卡

感謝您購買本書，為提升服務品質，請填妥以下資料，將讀者回函卡直接寄回或傳真本公司，收到您的寶貴意見後，我們會收藏記錄及檢討，謝謝！如您需要了解本公司最新出版書目、購書優惠或企劃活動，歡迎您上網查詢或下載相關資料：http:// www.showwe.com.tw

您購買的書名：_____

出生日期：_____年_____月_____日

學歷：□高中 (含) 以下　□大專　□研究所 (含) 以上

職業：□製造業　□金融業　□資訊業　□軍警　□傳播業　□自由業
　　　□服務業　□公務員　□教職　□學生　□家管　□其它_____

購書地點：□網路書店　□實體書店　□書展　□郵購　□贈閱　□其他

您從何得知本書的消息？

　　□網路書店　□實體書店　□網路搜尋　□電子報　□書訊　□雜誌
　　□傳播媒體　□親友推薦　□網站推薦　□部落格　□其他_____

您對本書的評價：(請填代號　1.非常滿意　2.滿意　3.尚可　4.再改進)

　　封面設計____　版面編排____　內容____　文／譯筆____　價格____

讀完書後您覺得：

　　□很有收穫　□有收穫　□收穫不多　□沒收穫

對我們的建議：_____

11466
台北市內湖區瑞光路 76 巷 65 號 1 樓

秀威資訊科技股份有限公司　　　收

BOD 數位出版事業部

..

（請沿線對折寄回，謝謝！）

姓　　名：＿＿＿＿＿＿＿＿＿　年齡：＿＿＿＿　性別：☐女　☐男

郵遞區號：☐☐☐☐☐

地　　址：＿＿＿＿＿＿＿＿＿＿＿＿＿＿＿＿＿＿＿＿＿＿＿

聯絡電話：(日)＿＿＿＿＿＿＿＿＿　(夜)＿＿＿＿＿＿＿＿＿＿

E-mail：＿＿＿＿＿＿＿＿＿＿＿＿＿＿＿＿＿＿＿＿＿＿＿